Art & Design Textbooks For Vocational
And Technical Colleges

# 高等学校高职高专艺术设计类专业规划教材

主编 张勤　副主编 王维华

# Graphic Design

时代出版传媒股份有限公司
安徽美术出版社
全国百佳图书出版单位

# 高等学校高职高专艺术设计类专业规划教材

## 规划教材

### 指导委员会

主　任　李　雪

副主任　高　武

委　员　（按姓氏笔画顺序排列）

| 王家祥 | 江　洁 | 谷成久 | 杨文兰 |
| 沈宏毅 | 汪贤武 | 余敦旺 | 胡戴新 |
| 姬兴华 | 鹿　琳 | 程双幸 | |

### 组织委员会

主　任　郑　可

副主任　张　波　　高　旗

委　员　（按姓氏笔画顺序排列）

| 万藤卿 | 方从严 | 何　频 | 何华明 |
| 李新华 | 邵　杰 | 吴克强 | 肖捷先 |
| 余成发 | 杨　帆 | 杨利民 | 郑　杰 |
| 胡登峰 | 荆　泳 | 骆中雄 | 闻建强 |
| 夏守军 | 袁传刚 | 黄保健 | 黄匡宪 |
| 程道凤 | 廖　新 | 颜德斌 | 濮　毅 |

### 编写委员会

主　任　武忠平　　巫　俊

副主任　孙志宜　　庄　威

委　员　（按姓氏笔画顺序排列）

| 丁利敬 | 马幼梅 | 于　娜 | 毛孙山 |
| 王　亮 | 王茵雪 | 王海峰 | 王维华 |
| 王　燕 | 文　闻 | 冯念军 | 李华旭 |
| 刘国宏 | 刘　牧 | 刘咏松 | 刘姝珍 |
| 刘娟绫 | 刘淮兵 | 刘哲军 | 吕　锐 |
| 任远峰 | 江敏丽 | 孙晓玲 | 孙启新 |
| 许存福 | 许雁翎 | 朱欢瑶 | 陈海玲 |
| 邱德昌 | 汪和平 | 吴　为 | 吴道义 |
| 严　燕 | 张　勤 | 张　鹏 | 林荣妍 |
| 周　倩 | 顾玉红 | 荆　明 | 陶玲凤 |
| 夏晓燕 | 殷　实 | 董　苏 | 韩岩岩 |
| 蒋红雨 | 彭庆云 | 苏传敏 | 疏　梅 |
| 谭小飞 | 霍　甜 | | |

图书在版编目（CIP）数据

图形创意 / 张勤主编. -- 合肥 ： 安徽美术出版社,2010.5

高等学校高职高专艺术设计类专业规划教材

ISBN 978-7-5398-2234-1

Ⅰ．①图… Ⅱ．①张… Ⅲ．①图案－设计－高等学校：技术学校－教材 Ⅳ．① J51

中国版本图书馆CIP数据核字(2010)第050148号

高等学校高职高专艺术设计类专业规划教材

## 图形创意

主编：张　勤　　副主编：王维华

出版人：郑　可　　选题策划：武忠平

责任编辑：赵启芳　　责任校对：史春霖

封面设计：秦　超　　版式设计：徐　伟

出版发行：时代出版传媒股份有限公司

　　　　　安徽美术出版社(http://www.ahmscbs.com)

地　　址：合肥市政务文化新区翡翠路1118号出版传

　　　　　媒广场14F　　邮编：230071

营销部：0551-3533604（省内）

　　　　0551-3533607（省外）

印　　制：合肥华云印务有限公司

开　　本：889×1194　　1/16　　印　张：5.5

版　　次：2010年9月第1版

　　　　　2010年9月第1次印刷

书　　号：ISBN 978-7-5398-2234-1

定　　价：38.00元

如发现印装质量问题，请与营销部联系调换。

# 序 言

　　高职高专教育是我国高等教育的重要组成部分，其根本任务是培养适应经济社会发展需要的、德、智、体、美全面发展的高等技术应用型专门人才。当前，经济社会的发展既给高职高专教育带来了难得的发展机遇，同时也对高职高专院校的人才培养工作提出了新的、更高的要求。

　　艺术设计是高职高专教育中一个重要的专业门类，在高职高专院校中开设得较为普遍。据统计：全国1200余所高职高专院校中，开设艺术设计类专业的就有700余所；我省60余所高职高专院校中，开设艺术设计类专业的也有30余所。这些院校通过多年的不懈努力，为社会培养了大批艺术设计方面的专业人才，为经济社会的发展做出了重要贡献。但是，随着经济社会的不断发展及其对应用型人才要求的不断提高，高职高专艺术设计类专业针对性不强、特色不鲜明、知识更新缓慢、实训环节薄弱等一系列的问题突显出来。课程和教学内容体系改革成为当前高职高专艺术设计类专业教学改革的重点。

　　教材建设作为整个高职高专教育教学工作的重要组成部分，不仅是艺术设计类专业教育的关键环节，同时也会对艺术设计类专业课程和教学内容体系改革起到积极的推进作用。艺术设计类专业的教材建设同样也要紧紧围绕高职高专教育培养高等技术应用型专门人才的核心任务开展工作。基础课教材建设要以应用为目的，以必需、够用为度，以讲清概念、强化应用为重点，专业课教材建设要突出教学的针对性和实用性。此外，除了要注重内容和体系的改革之外，艺术设计类专业的教材建设同时还要注重方法和手段的改革，以跟上经济社会发展的实际需求。

在安徽省示范院校合作委员会（简称"A 联盟"）的悉心指导和帮助下，安徽美术出版社根据教育部《关于加强高职高专教育教材建设的若干意见》以及《关于全面提高高等职业教育教学质量的若干意见》的精神和要求，组织全省 30 余所高职高专院校共同编写了这套高等学校高职高专艺术设计类专业规划教材。参与教材编写的都是高职高专院校的一线骨干教师，他们教学经验丰富，应用能力突出，所编教材既符合教育部对于高职高专教育教材建设的基本要求，同时又考虑到我省高职高专教育的实际情况，既体现了艺术设计类专业应用型人才培养的特点，也明确了艺术设计类课程和教学内容体系改革的方向。相信教材的推出一定会受到高职高专院校师生们的广泛欢迎。

当然，教材建设不可能是一蹴而就的事情，就我省高职高专艺术设计类专业的教材建设来讲，这也仅仅是一个开始。随着全国高职高专教育的蓬勃发展，随着我省职业教育大省建设规划的稳步推进，我们的教材建设工作也必将与时俱进，不断完善。

期待着这套艺术设计类专业规划教材能够发挥其应有的作用，也期待着我们的高职高专教育能够早日迎来更加光辉灿烂的明天。

高等学校高职高专

艺术设计类专业规划教材编委会

# 目 录 CONTENTS

# 概　述

随着科学技术的发展，各种新媒体形式的出现，无一不宣告着读图时代的到来，图形已成为人们进行信息传达和大众传播的主要语言形式。广告设计、网络设计、书籍设计、多媒体设计、产品设计、包装设计等视觉文化的魅力和影响一点一点"侵蚀"、"俘获"着我们的心。而在这些设计形式中都能寻找到图形的身影，这些图形常常会影响到整个设计作品的成败。掌握和运用图形这种为大众所理解并乐于接受的语言形式，已成为现代设计师必备的素质。

## 第一节　图形与创意的概念

有学者认为，图形一词源自宋代。在宋代《宋书·礼志·四》中出现了这样的说法："自汉兴以来，小善小德，而图形立庙者多矣。"这里的图形作图样、图纸解释。

图形的英文表述为"Graphic"，源于拉丁文"Graphicus"和希腊文"Graphickos"。从狭义方面理解图形的概念主要是：

（1）由绘、写、刻、印等手段产生的图像记号；

（2）是说明性的图画形象，以区别于词语语言文字的视觉形式；

（3）可以通过各种手段进行大量复制；

（4）是传播信息的视觉形式。

从广义方面理解，图形是所有能够产生视觉图像并转为信息传达的视觉符号。在人类的历史长河中，图形的出现比文字更早。早期的图形是指在文字发明前的洞穴艺术等视觉符号，被人类用来传达信息。图形随着经济的发展而不断演绎着时代的特征，任何一个词汇的内涵都不是一成不变的，是随着时代的发展而发展的。现代图形的含义在不断地扩大，它已经从以前单一的信息传达升华到一种新的传达系统及视觉语言。由于采用电脑和数码技术等现代高科技手段，以前传统的表现手段已

图1

Trees are all eyes.

图 2

逐渐被取代；因此，图形的概念被极大地丰富了。

什么是创意？创意是指按照某种想法或者意念的创造，在图形设计中是指为了实现设计的目标而进行创造性思维的创作过程。创意有别于简单的模仿，是为了实现设计目的而进行的创造性的视觉表现过程。我们可以把图形创意看作是以传播信息为主体，以创意思维为表现的设计表达方式，使观者易于对设计主题有进一步的认识、理解以及把握。现代的图形创意已经不仅仅局限在平面这个信息载体，随着技术的日新月异，已由平面的绘、写、刻、印逐渐扩展到电脑、电视、电影等立体的、综合的信息载体上。（图 1 至图 6）

## 第二节 图形的起源与发展

图形艺术有着悠久的历史，可以追溯到远古的图腾纹样、岩洞壁画等原始图形符号。早期人类在创作这些图形时不是再现自然，而是加入自己的主观愿望。如图腾是人们将自然物拟人化、神化的形象，被赋予一种想象的超自然的力量，以体现对自然的敬畏。图形从最初的稚拙到今天丰富成熟的现代图形语言经历了几千年的风雨磨砺，我们将其分为东西方两支进行简要分析。其中东方以中国为例分析其对现代图形设计的影响，西方重点分析 20 世纪以来的现代艺术对图形设计的影响。

### 一、中国传统图形与现代图形创意

长期以来，我国人民始终追求吉祥美满的生活方式，把某些动物、植物通过想象创造出新的图形，达到了"图必有意，意必吉祥"的境界。这些丰富多彩的民间艺术，成为中华民族思想文化得以传承的源泉，从中我们可以窥探出某些现代设计的风格和元素，其中打破时空创造性的组合方式、主观臆想的象征性语言，是传统

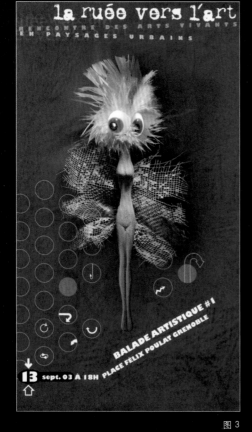

图 3

图 4

图 5

图 6

艺术的精华。中国民间艺术中所表现出的现代图形创意手法有这样几个方面：

1. 独特的象征性。中国图形艺术的象征手法巧妙、细腻、丰富，能够充分表现出抽象寓意和意境，其中最为典型的是龙、凤的形象。龙代表了巨大和神奇的力量，是尊贵、权威、英勇的象征；凤在远古时代被视为象征美好与和平的神鸟而予以崇拜。这两种图形以自然界不存在的物体做主体，运用其神秘性而加大艺术的感染力。此外，"鱼纹"中"鱼"与"余"、"玉"谐音，表达了"年年有余"、"富贵有余"的含义，"蝙蝠"图案因"蝠"与"福"字谐音而被当作幸福的象征。中国传统象征图形体现了中华民族的情感价值取向，以及图形所象征的各种信仰、习俗等文化内涵。（图7、图8）

图7

图8

2. 夸张性语言。民间艺人凭借着对人物或动物的形体特征、神态特征、性格表情特征来造型，视觉心理保持着一种原发性，再加上世代相传的原始精神象征和宗教神话的影响，图形形象充满主观的夸张性和联想。这些夸张的人物或动物的形态和神态，能够让我们感受其内在的性情。如，同是狮子形象，有的神情威猛，有的憨态可掬，有的正气凛然。夸张的手段强化了形象的典型特征，再添加上装饰纹样，即刻给了自然形象以生动的意趣和寓意。（图9至图11）

3. 超现实组合。将互不相干的图形组合在一起，用艺术的手法构成了一形多意的新图形，营造出梦幻般的超现实场景。虎头鱼身、龙头人身、羊角龙爪鸟翅等组合图形不依据正常的自然对

图9

图10

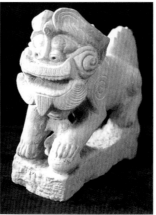

图11

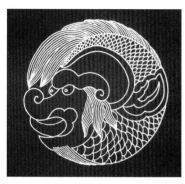
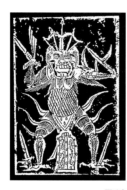

图12　　　　　　　　　　　　图13　　　　　　　　　　　　图14

象形态而是通过创造性的想象获得的。现代图形设计也常常是以同形相构、异形相构和切割重构等手法，使形态与空间以新奇、怪异的视觉性来获得快速的视觉传达效果。(图12至图14)

　　4.共生的构形形式。所谓共生图形就是几个图形通过共用一部分而组合到一起，形成迷惑而有趣的现象。现代图形中的共生形式曾经在世界设计中风靡一时，而中国古代这种设计手法已经运用得非常纯熟。最为著名的当数太极图形，外圆被"S"曲线分割为阴阳交互的两部分，在二维曲线中构成了变化无穷、生生不息的抽象物质世界。此外，明代的朱见深创作的共生图形"一团和气"，创造性地表达出佛道儒三教合流，和睦相处的美好期望；"五头十童"、楚文化中华丽而神秘的"三头凤"等图形，都运用共生图形的手法，既简化图形，又产生浓厚的趣味性。(图15至图17)

图15

　　5.适形的构形形式。将不同的图形元素放在某一特定的形态结构中，表现出形中有形、丰富有序的画面效果。例如，在葫芦的造型内放置些花草、水果、文字等图案进行装饰。我们的先辈不仅在装饰性图案

图16　　　　　　　　　　　　　　　　　　图17

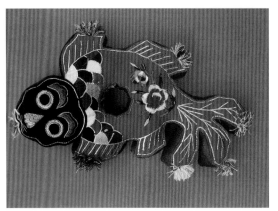
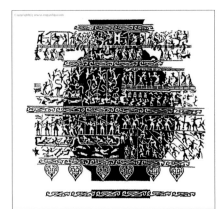

图18　　　　　　　　　　　　　　　　　图19　　　　　　　　　　　　　　　　　图20

上使用适形的构成，在生活中的实用物体同样也使用这种形式。如战国宴乐铜壶，铜壶上三条横带以弧线、曲线、斜线来取得装饰上的变化，并与铜壶造型相适形，

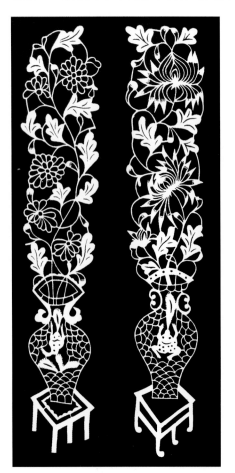

图21

如同音乐在有限的时空里产生节奏感与旋律感。适形的手法在现代的图形创意中依然被采用，但它已脱离传统的装饰效果，而更突显对思想内涵的把握。（图18至图20）

　　6．矛盾空间。是指在视觉上存在而在实际上并不存在的空间关系的图形形式。图21是凳子和花瓶的剪纸画，其中花瓶和花瓶中的花是平视效果，但是凳子却是俯视的效果。虽然仔细想来这是荒谬的，可视觉上的组合是自然、和谐的。从这幅作品中可以看出，我们的祖先已经关注到艺术的表现和感染效果，而不是真实地再现自然。

## 二、西方艺术与图形创意

　　在西方，早期的平面设计最重要的特征之一是它的文字。从苏美尔人创造的图

画式文字到古埃及人发明的象形文字，都对现代图形符号的发展产生了深远影响。同时，古埃及的壁画上大量精美的插图和文字也是早期西方平面设计的杰作。(图22、图23)

在西方早期图形艺术史中，图形重点表现客观现实的事物状态，即使是神的形象塑造也是以人为参照；创造性的形象没有东方艺术中那么丰富。对平面设计影响最大的应该是西方字母的发明。西方字母是人类文明史上的一个重要的创造。古希腊是当时最为重要的政治文化中心，古希腊的文字规范，字体结构均衡，影响了后来整个欧洲的文字发展，也深深影响到图形设计的面貌。随后出现了罗马体、拉丁字母小写体、歌德体、波多尼体等，每一次字体设计的变化和进步，都对西方的图形设计产生深远影响。

从技术上来说，造纸术和印刷术的发明给人类的视觉传播活动带来了一次重大革命。它使各种文化、科学技术大量传播，使各种科学得以广泛交流，整个社会文明得以迅速发展。纸张和印刷的广泛使用使图形的传播方式更为多样化，传播范围迅速扩大。19世纪印刷技术随着欧洲工业革命又得到了进一步的发展。蒸汽动力印刷机和造纸机的发明和改进大大降低了印刷成本，使印刷品为大众服务成为可能，图形也因此具有了更为广泛的、普遍的社会作用。

图22

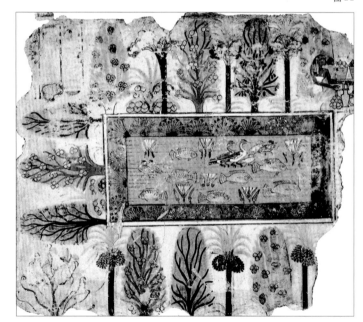

图23

西方现代艺术在经历了各种思潮的变革、表现形式的发展、创作手段的多元化及表现媒介的增多后对传统艺术进行了全面的、彻底的革命，对现代图形设计产生了深远的影响，使现代图形设计成为最具通俗性、大众化的艺术表现形式。

图 24

## 第三节 现代图形语言的特征

语言是人类特有的、重要的交流工具，在现代的艺术创作中拥有各种语言形式，如"文学语言"、"音乐语言"、"电影语言"、"图形语言"等等。其中图形语言是指形象、色彩以及它们之间的组合关系。图形语言像其他语言一样，有一套自己的"词汇"、"语法结构"和"风格"，众多的词汇通过有机的组合构成了语言，不同的组合形成不同的语言表达方式。当然，不同的时代有着不同的图形语言的表达方式，并像别的语言一样，图形语言是在不断地演绎着。现代语言学告诉我们，任何一个语言符号所表达的意义和内涵并不是固定不变的，而是随着时代的发展而不断地发展。现代的图形语言相当丰富，以新的观念和表达方式表现出新时代人们的观念和审美需求。现代图形语言具有以下几种特征：

1. 视觉语言的符号化。人类在自身结构中具有视知觉构造能力，从而具有感知现象、归纳事理、形成观念的潜在机能。图形设计作为一种观念性活动，也是对外部世界反映的形式和结果。图形设计的目的是通过视觉符号传达一种观念信息，激发人类思维。

2. 表现方式的符号化。图形是多元化的综合艺术体，不同于图像，它是人类智慧的产物，其中蕴藏着丰富的内涵，具有很强的象征性。通过一个简单的形象可以传达出丰富的含义。

3. 构型过程的符号化。图形设计不同于科学创造，它是对现实物象的一种视觉组织和"夸张"。图形具有独立、完整、有序的"语句"视觉形式，图形设计几乎已经成为独立的"语言"设计学科。

4. 图形作为信息的载体，在信息传播与交流过程中起到形式化、凝练化的作用。

图形艺术，不是对现实的摹写，而是对事物形式的描写，是情感意志与客观物象的统一。只有发现自然和社会事物中的美，并对其进行符号化的审美表现，才能创造出最为灵动的图形。(图 25 至图 28)

图 25

图 26

图 27

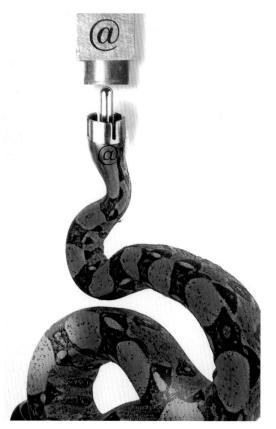

图 28

# 第一章 图形创意的思维"前奏" ——联想

■ 训练内容：点、线、面的构成练习。

■ 训练目的：通过训练，学生学会运用点、线、面这些基本元素进行多种组合构成，形成多样的视觉效果。

■ 训练要求：黑白手工绘制练习。

由于儿童逻辑思维的欠缺，加上没有固有观念的束缚，他们的思维呈天马行空的状态，但更具想象力和创造力；在儿童画作品中完全主观的色彩和大胆、有趣的情节，经常会打动我们。随着年龄的增长，逻辑观念的加强和现实社会各种条条框框的限定，我们的思维渐渐被禁锢而缺乏活力，不敢越"雷池一步"，画出来的形象逼真了，却反而感觉缺少点什么。这就是想象力的问题。创造性的思维从何处获得？经过漫长的艺术研究，人们发现创造性思维不是神佑降之，也不是少数天才独自拥有的。其实经过系统的学习，把握图形创意的思维方法，人人都可进行创造性思维。(图1-1、图1-2)

## 第一节 图形创意的思维方法

在整个图形的创意性表达活动中，我们只要掌握住两种思维方法就可以表现出新奇、能抓住人心的图形，那就是联想与想象。这两种思维在图形创意设计中是不

图1-1

图1-2

可缺少的重要环节，是决定设计成功与否的因素。联想是图形创意的起点，通过对与主题相关的各种事物的寻找，使设计者的思维得到最大化的展开，并寻找到独特而恰当的元素，为下一步的想象"加工"做好基础工作。想象是终点，通过联想获得表现的素材，然后充分展开想象的翅膀，让自己的思维在自由的天空中任意遨游，不拘泥于个别的经验和现实的客观世界，对素材进行深层次的加工处理，获得符合创意要求的新形象。

## 一、联想

所谓联想是根据一定的规律和方法由一个事物想到另一个事物的心理活动的过程。如：由圆可以想到太阳、饼子、生日蛋糕等，看到光滑细腻的皮肤想到剥了壳的鸡蛋、果冻、嫩豆腐、水蜜桃等。在图形创意中，先通过联想从一事物引发到另一事物，甚至找出那些表面毫不相关、相隔遥远的事物，来帮助设计者进行回忆、记忆，使思路不断延展、拓宽，积累丰厚的创作素材，以便发掘独特的"点"去进一步想象加工。

## 二、想象

想象是在原有客观形象的基础上进行分析、解构、重组，创造出新形象的一种思维过程，而这种新形象是思维者从未感知过的或实际上也并不存在的。想象能使我们超越时间和空间的限制，去实现现实中不可能存在的事情；想象是创造的来源，它表现在一切科学、艺术的创造活动之中。正是因为人们极具想象力，才创造出女娲、伏羲、后羿、天帝、孙悟空等一系列人间不存在的神话形象，丰富了人类的文化生活；正是因为有了想象力，鲁班因手被带齿的草拉伤而发明了锯子，牛顿看到苹果落地而发现了万有引力，瓦特看到炉子上烧开的水而发明了蒸汽机，等等。想象力有着无可估量的作用。爱因斯坦曾说"想象比知识重要"，也可以这么说，没有想象力就没有科学和艺术，就没有人类文明的进步和发展。

联想是素材寻求的过程，也是视觉的一种重要思考方式。事物会引起人们的联想，有时是因为形的相似，有时是因为含义上的相关，所以图形上的联想多具有形态或逻辑上的关系。(图1-3至图1-7)

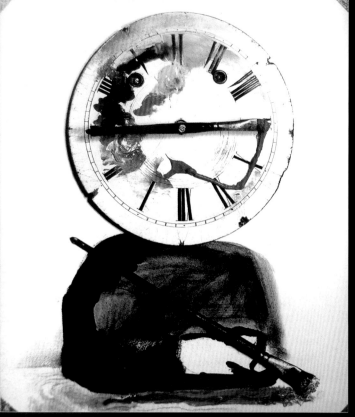

图 1—3

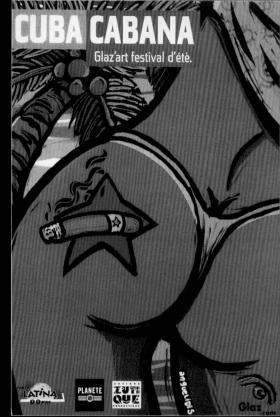

图 1—4

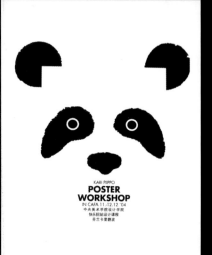

图 1—5

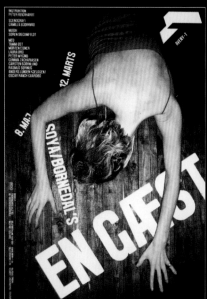

图 1—6

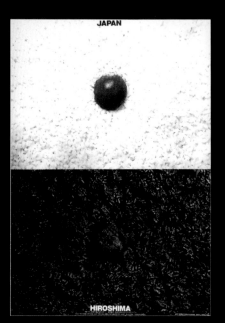

图 1—7

## 第二节 建立"树"状的思维扩展模式

■ 训练内容：多种联想方式的训练。

■ 训练目的：最大限度地挖掘和开发学生自身的创作潜力，进一步发散思维，为
　　　　　　想象做准备。

■ 训练要求：以文字表述和草图呈现的形式进行大量训练。

　　图形设计的核心即图形创意。创意即创造新意，寻找新颖独特的构思，是围绕有效、准确传播信息这一主题展开的一系列联想活动。而这新颖独特的构思源于我们对事情全新的发现，源于对事物现象本质的思考。无限的联想可扩大素材搜集的范围，扩展思维的广度，联想是创意思维的基础。

### 一、联想的基本方式

　　1.相似联想　相似联想可分为形似联想和意似联想两类。

　　形似联想指根据相同或相似的外形特征而引发的不同图形的联想。在自然界中，有许多物体形态虽然具有截然不同的属性，但它们的外形却有着相同或相似之处。如太阳、汤圆、苹果、电风扇等事物属性虽然相差甚远，但它们的形态都有圆的特征。设计师凭借着敏锐的观察力和对形态的感知力，抛开物体不同色彩、肌理、质感、光感的干扰，将差异极大的事物通过联想摆放到一起。比如由书的形状可以联想到面包片、台阶、牙齿、桌面、大楼等。

　　在图1-8中设计者运用形似联想，巧妙地用大块熏肉的形象展示吸烟对肺的害处，通过如此形象的视觉效果给吸烟者以警示。

　　由可口可乐的瓶形联想到篮球条纹的组合，通过人人喜爱的篮球运动点明可口可乐是"全球合作伙伴"的身份。（图1-9）

　　意似联想指通过相同或相似的内在象征意义

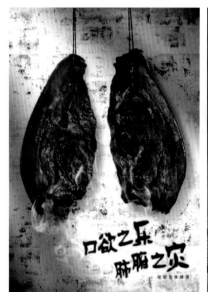

图1-8

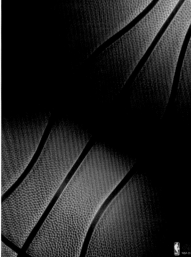

图1-9

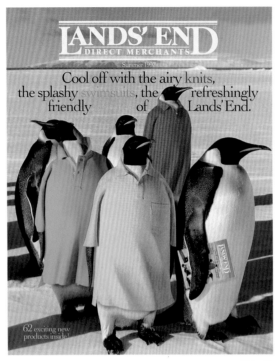

图1-10

而引发的不同图形的联想，联想到的图形不一定有相同或相似的外形特征。意似联想源于人们对物体的理性认识，对事物的内在结构、本质特性等某一种因素展开联想，以想象大家熟知的具有同一特性的其他事物，通过它们之间共同的意义将它们联系起来。此处意似联想还指根据抽象概念来联想具有相同意义的不同具象事物，比如"危险"可以让我们联想到悬崖、脚边的香蕉皮、走钢丝的杂技演员等。图1-10为T恤衫广告，该T恤衫的品牌宣传定位是成功人士。因为企鹅的动态很像生活中绅士般的派头，通过用可爱的企鹅形象对人物形象的置换想象，用拟人的表现手法，增强了广告的艺术感染力。

2.关联性联想指联想到的不同事物在时空上、逻辑上有一定规律的联系性。其中包括接近联想、因果联想、对比联想。

接近联想指因时间或空间上的接近而引发的图形联想，联想后的图形与前一图形有前后密切的关系。例如我们对"水"展开接近联想，由"水"可以想到水里的"鱼"，再想到打鱼的"网"，以及站在"船"上撒网的"老渔夫"……通过接近联想所创作的图形实际上是对观者过去经验的提示和诱发，以此唤起观者相应的情感回忆。图1-11表现了非洲人民的苦难状态，以及种族矛盾对非洲的"伤害"，由伤害很自然地联想到被绷带包扎着的受伤的手，于是运用该图形进行进一步的想象，把鲜血的形状同非洲的地图形状联系到一起，从而点明主题。图1-12先由主题"意大利电影节"联想到与之有关的电影院、放映机、座椅等，然后用文字来模仿其场景和情节，形象又生动。

因果联想指原事物与联想后的事物有前后因果关系的联想，这是按照一定

方向、线路，由表及里的思考方式，也是一种纵向进行思考的过程。因果联想可以是一因多果，也可以是一果多因。如由一个原因"浪费水资源"联想到多种结果——"土壤干裂"、"动植物死亡"、"河流断流"、"一片荒漠"等等；又如由一个结果"动物死亡"联想到多种原因——"人类屠杀动物"、"人类破坏环境"、"动物间的自相残杀"、"自然灾害"等等。图1—13反映一种社会黑暗面——办假证等一些不良社会现象导致人类心灵被侵蚀而不完整，这幅图的创意是依据这样的因果联想进一步加工完成，内涵一目了然。

对比联想指根据原事物性质和特点向相反、相对的事物联想和连接，是一种逆向的思维活动。对比联想反映出事物间共性和个性的和谐统一，事物在某一种共同特性中却又显示出比较大的差异，从而形成比较强烈的对比。对比联想根据对某一

图1—11

图1—12

事物的认知联想到相反的形象，从而形成的矛盾双方，如黑与白、水与火、阴天与晴天、破坏与建设、爱与恨、团结与分裂、战争与和平等等。图1-14表达的主题是工业污染对生存环境的影响。图中通过一片叶子下半部分完整的绿色与上半部分残缺的焦黄色相互衬托，从而联想到生命与死亡这一对立的概念，由死亡的概念联想到工业污染对人类的危害，同时因外形的相似由残缺的叶形联想到工厂建筑的外形。这幅图的创意是由几种联想的思维碰撞到一起而形成的。

## 二、建立"树"状的联想模式

在具体创作过程中，我们常常同时运用多种的联想方式进行联想创作，可以将它归纳为"树"状的思维扩展模式进行理解。如图1-15由主题的中心树干通过多

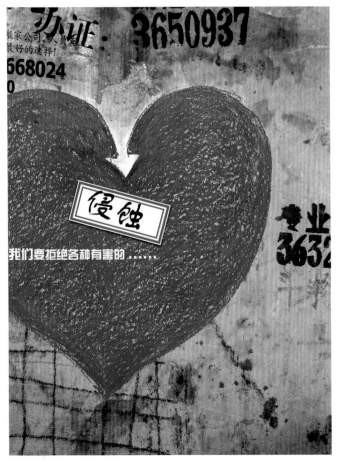

图1-13

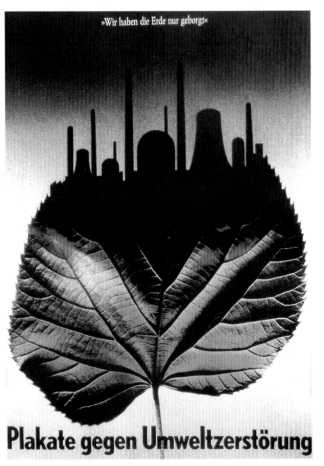

图1-14

种联想方式向四周进行二级树干的延伸，再以二级树干的形象语义为出发点向空间进行三级树干的延伸，以此得到更多的素材点。从三级树干中挑选特定的词语可以再次进行四级、五级的扩展和延伸……通过"树"状的联想模式，充分发挥我们的想象力，有规律地组织那些合乎逻辑的、有内在联系的"原材料"，加工创造出"视觉大餐"。

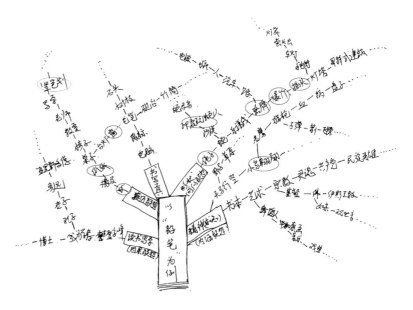

图1-15

作业一：根据事物进行形似联想。

作业要求：从生活中任选一事物进行形似联想，将联想到的形象简略画出来。

作业提示：搜寻素材时，注意将视野扩大，既关注到外形相似的小事物，也要关注到大的事物。往往被忽略的形象也许更有利于创新。

作业二：以"爱"、"危险"、"融"、"团结"等词语进行意似联想。

作业要求：从以上列举的词语中任选一个进行联想，创作出一幅意似联想的作业。

作业提示：先从身边的事物或场景、发生的情节等开始寻找，再分范围、分类型、分层次等进行"梳理"。通过这样的细致工作，可以搜寻到一些经常不被关注的事物。

作业三：以"书"、"手"等进行树状联想。

作业要求：从以上列举的词语中任选一个进行树状联想，根据图1-15的模板样式用文字呈现。

作业提示：围绕具体事物联想时，最重要的是先建立好一级树干。一级树干要尽量全面，体现出不同的视角。

# 第二章　拥有一颗 "想象力" 的心

## 第一节　图形创意的语言技巧

- ■ 训练内容：图形创意的语言技巧训练，如幽默、夸张、拟人、比喻、篡改等。
- ■ 训练目的：让学生了解和掌握图形创意的语言技巧，从宏观方面初步感受到图形创意的魅力，并通过相关的训练使学生的想象力得到一定的提高。
- ■ 训练要求：以草稿和正稿的形式进行训练。

通过文字语言学习，我们知道了什么是比喻，什么是拟人，什么是夸张，等等，利用这些修辞方法可以使我们的文章更加精彩、更能感染读者。图形与文字一样是传递信息和情感的工具，是一种视觉的语言。在长久的图形创作活动中，人们总结了很多表现手法，同时还将文学中的修辞方法引用到图形创意当中，同样适用。

### 一、幽默

幽默是一种特殊的情绪体现，它是人们适应环境、面临困境时缓解精神和心理压力的好办法。《辞海》给出这样的定义："幽默，美学名词，通过影射、讽喻、双关等修辞手法，在善意的微笑中，揭露生活中乖讹和不通情理之处。"同样的说教由于采用不同的手法将会收到不同的效果，幽默在这样的信息传达过程中起到很好的润滑作用，用幽默手法创造的图形容易给人留下深刻的印象，使得再枯燥难懂的信息也能够很快被听者或观者以愉快的心情理解、接受。所以它是一种快捷而有效的技巧。在图形创意中，幽默的表达让人们在笑声中体会作者的心意。但它不是油腔滑调，也不是嘲笑或讽刺，它是一种健康的品质。幽默是一种聪明睿智的表现，作者必须具有审时度势的能力、广博的知识、敏捷的思维，还要有积极乐观的生活态度，才能做到"画资丰富、妙图成趣"。幽默图形常常蕴含一定的哲理，让人在发笑的同时对社会的某一种现象进行反思。（图 2-1 至图 2-4）

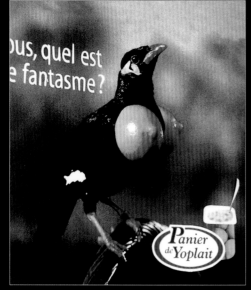

图 2-1

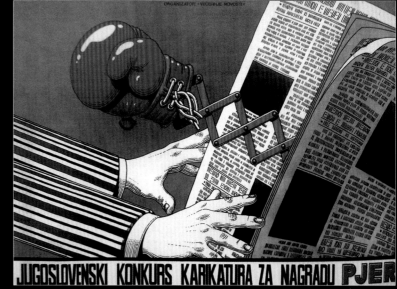

图 2-2

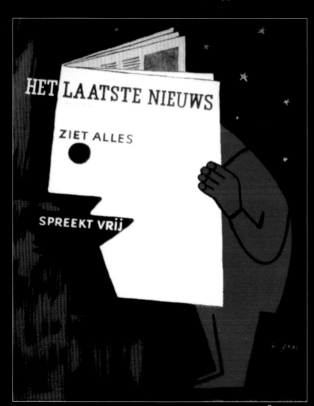

图 2-3

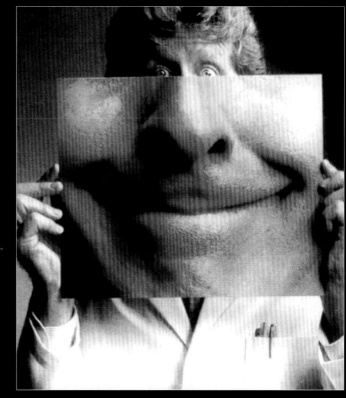

图 2-4

## 二、夸张

夸张也叫夸饰、铺张，是运用丰富的想象力在客观现实的基础上有目的地放大、缩小、变异事物的形象特征或内在属性，以增强表达效果的方法。在图形设计中的夸张是以一种反常规、反比例的关系出现，以此突出重点，从而加强视觉冲击的力度，引起观者丰富的想象，给人留下深刻的印象。

夸张表现手法的侧重点有两种：一是夸张外形特征。这在人物漫画中是比较流行的手法，追求人物形态和神态的神似。图2-5为表现运动员在赛场上跑得快，将其腿拉长，通过夸张的手法赋予图形以新奇的效果，揭示事物本质，烘托了图形的传达气氛，引起观者无穷的联想。图2-6中的史泰龙虽然经过夸张，人的五官和脸形发生了很大的变化，但都基于人的典型特征处理，反而更能体现出个性特征，观众很容易辨认出是谁。二是夸张事物的内在属性和品质特点。（图2-7至图2-11）

## 三、拟人

拟人就是将非人类的物象人格化，赋予其人的思想、感情、行为、动作、言语表现等，从而使形象更加鲜明、更加生动，拉近与观者的距离，了解以往我

图2-5　　　　　　　　　图2-6　　　　　　　　　图2-7

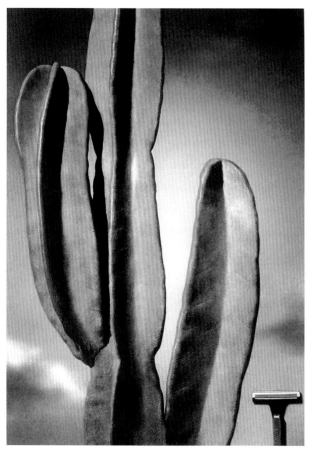

图 2-8

图 2-9

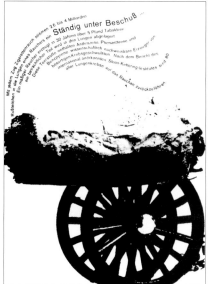

图 2-10

图 2-11

们所不知道的世界。图 2-12 表现一个啤酒瓶像流浪汉一样盖着棉絮，躺倒在街头。平时我们对乱扔啤酒瓶这种现象反应比较平淡，但经过现在的拟人化处理后，我们明显感受到物体的情感和所受到的伤害，萌发积极杜绝这种不文明行为的想法。(图 2-13 至图 2-16)

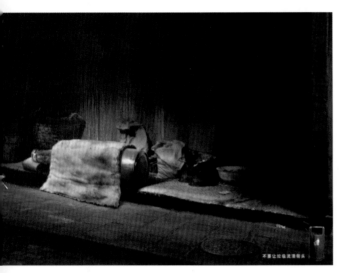

图 2-12

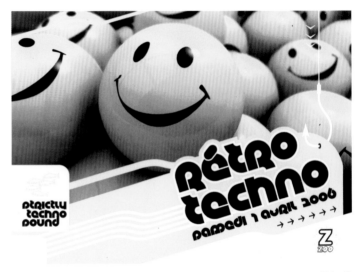

图 1-13

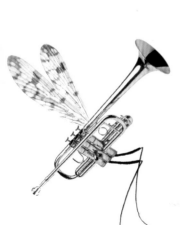

图 2-14

图 2-15

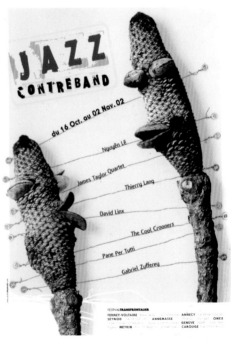

图 2-16

## 四、比喻

比喻在文学中是应用较广泛的一种修辞手法。图形创意中的比喻手法是指借用人们更为熟悉、更形象的视觉符号，深入浅出地表达另外一种含义，是一种较为含蓄的形象表达方式。比喻的作用主要有两个方面：一是对事物的特征进行描绘或渲染，更生动、具体地表达事物，给人留下鲜明深刻的印象。如图2-17用装扮前卫的年轻人比喻造型新颖的索尼机形象。二是用浅显的或生活中人们喜闻乐见和熟悉的事物作喻体，来对深奥难懂的事物（特别是有些抽象的概念）加以说明，帮助我们理解。如图2-18通过黑人的手、鲜艳的花朵比喻对爵士乐不能直观化的感受。

比喻的条件：首先，比喻至少出现两组事物：一为本体（被比喻），一为喻体（用于比喻），也就是"以此物喻彼物"；其次，本体与喻体之间必须有相似点，也正是

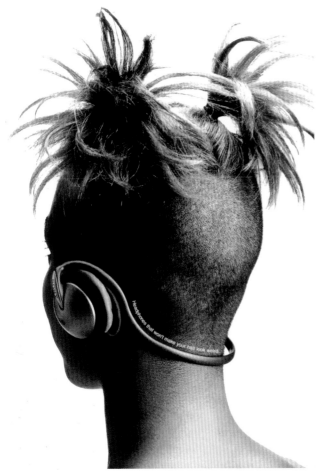

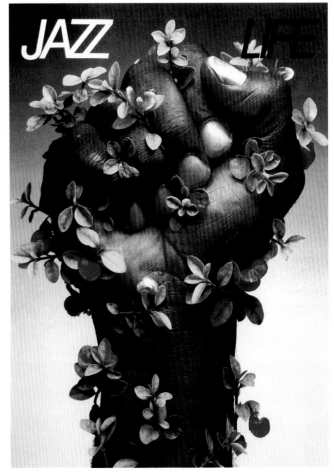

图2-17　　　　　　　　　　　　　　　　　　　　　　　　　图2-18

图 2—19

图 2—20

图 2—21

因为这样的相似点，才可以使观者产生联想，从而更生动、准确地理解被比喻方。

我们平时多注意观察生活中方方面面，善于从人们习以为常的事物中发现相似点，巧妙运用比喻手法，灵活、生动地表达所要传达的信息。(图 2—19 至图 2—21)

**五、篡 改**

篡改的目的是将客观世界里人们所熟悉、合理、固定的状态，变成逻辑混乱

的、荒诞反常的悖理状态，使改后的形象与之前形象产生极大的对比，以此产生视觉的冲击。篡改的对象包含两类：一是著名的形象，如名人、名画、经典建筑等。二是生活中人们熟悉的形象。这两类形象不管是经典的还是熟悉的，在人们的头脑中都已形成了固定的概念，一旦改变，就会产生很大的视觉吸引力。

篡改要求我们从新视角用一种新的方式审视我们日常生活中被赋予固定感觉属性的事物。篡改后的图形处于明显的违背常理的状态，而这种常理是正常的物理状态、逻辑关系或是自然规律。比如图2—22、图2—23中篡改事物的外部特征，图2—24、图2—25中篡改事物的内部属性，图2—26、图2—27中篡改事物的自然行为规律，等等。

作业一：尝试用幽默、夸张、拟人、篡改等表现手法，分别设计图形。

作业要求：用各种手法分别画出若干幅创意草稿，从其中各选出一幅做成正稿，作业尺寸为20cm × 20cm。

作业提示：抓住事物的最典型的特征，发挥想象，这样创意的图形在视觉和心理可得到极大突破，产生强烈的视觉效果。

作业二：设计表达情绪的图形。

作业要求：画若干张草稿，从中选一幅做成正稿，作业尺寸为20cm × 20cm。

作业提示：通过对动物、植物、人等等的破坏或刺激的描绘，使观者产生感官刺激经验上的反应。感官经验有"痛"、"痒"、"恶心"、"危险"等，要考虑如何使画面上的某种情绪更为强烈。要结合以夸张为主的多表现手法，才能更好地将某些感官经验上的刺激表达到极致。

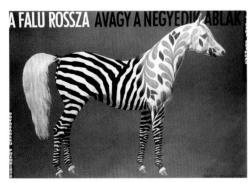

图2—22

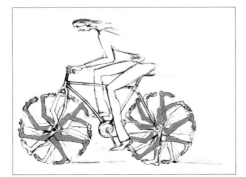

图2—23

图 2—24

图 2—25

图 2—26

图 2—27

## 第二节　图形的创意"拼装"——构成技巧

- **训练内容**：图形创意的多种构成技巧的运用训练。
- **训练目的**：系统了解和掌握不同构成技巧的运用，并在实践中促进自身创意思维能力的锻炼和提高。
- **训练要求**：以草稿和正稿的形式进行训练。

设计一幅完整的图形作品要经过几大环节：先以联想打开思维，找寻合适的表达物；通过图形的构成想象，组织新的图形；运用创意的表现技法和恰当的色彩表现，最终完成符合主题的图形。其中，形态构成是想象阶段的起点环节，任何视觉艺术都非常重视造型的视觉效果，图形通过重新构成、组合才能达到创意造型的目的。因此，图形的构成和组织环节可以说是图形创意的核心内容。

我们在创作中常常会考虑：图形将以什么样的构形和组织方式切入主题？将以什么样的方式把各种异类事物糅合到一起，使之产生多种含义？在人类的图形创作史上，经过一代又一代人的智慧，积累了很多经验，图形的构成方式可谓多种多样，不胜枚举。

### 一、同构图形

同构图形是将两种以上物体共同组合到一起，形成新图形。同构的物象之间必须具备一定的相容基础，体现一种"相互统一"的观念，合理地解决物与物、形与形之间的矛盾，使之协调、统一。

#### 1. 移植

利用形与形之间的相似性或者特定的结构点，将某物移植到另一物里，取代其部分形，共同组合成一个新的形象。在移植图形中，一物形态保持着原有图形的基本特征，用其他相似形去替代原物形的一部分，虽然原物形的结构关系并没有改变，但重新构成后的"新面孔"却带来异想不到的效果，产生荒诞的超现实感，打破了传统意识中的形象观念。

在移植创意中，一种办法是把一个物体的某部分移植到另一物体某个部位上，如图 2-28；另一种方法是把一个物体整体移植到另一物体某个部位上，如图 2-29。

图 2-28 图 2-29

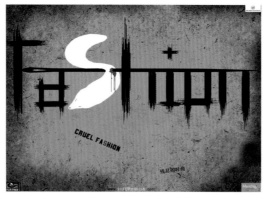

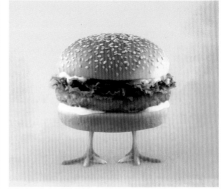

图 2-30 图 2-31

无论用局部的形还是整体的形进行移植，被移植物体的原型都只能被部分替代。

移植图形有两种形式：一是有同形的同构关系，在两个相互有共同点的不同元素间，寻找它们具有的共性或外形特征上的共同点，从而有机结合，这种方式体现整合体的概念，外形和谐（图 2-30）。二是不同形的同构关系，即两物象的形没有任何相似性，而是根据性质、内在结构等含义，事物内在"质"的相似组合到一起。这种方式注重两物象内在含义的结合表达了什么，并不在意外在的形，只要同构体自然而合理即可，因此视觉的冲突性较前一种更强（图 2-31）。

同构导致逻辑上的"张冠李戴"，但它最大的好处在于能够将多个概念融合到

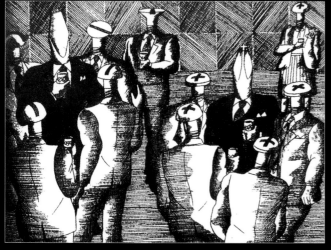

图 2-32

图 1-33

图 2-34

图 2-35

"And what have you got to smile about?"

图2—36

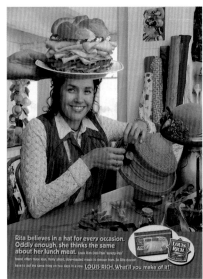

图2—37

一个形体中，从而"一语双关"地表达主题内涵，加强人们对事物深层次的理解。由于同构图形体现"重整体"的概念，通过不同性质的物形间的非现实整合，突破原来的物形的局限，产生新的意义，增强视觉传达的表现力。(图2—32至图2—35)

2.空间幻化

空间幻化是指将不同维度空间或同维度里不相关的物体或场景，利用错视共同构成一幅趣味画面。空间幻化的图形常常表现在现实的空间里植入不现实的景象，形成新的空间关系。这包括两种情况：

一种是二维平面与三维立体的结合，利用某点的偶然巧合，使二维度的事物与三维空间里的事物共同构成具有情节联系的画面。(图2—36)

一种是在同一空间里，不同距离并不相关的事物，由于错视而联系到一起，形成特殊而有趣的画面。(图2—37)

二、 仿形图形

仿形图形是模仿物形，指把几种在视觉上完全相同或相异的物形，经过对其他物形的模仿而组合在一起，使两者的含义得以连接，并在新的创意图形中引发新的意义。图2—38中仙人掌有刺，健壮的人形代表美国，两者连接后其含义表述强权的美国"有刺"(即有攻击性)。仿形图形虽然是由许多物形组合而成，但不是主

观、任意的堆加，而是先设定一个所要表现的物象，再依据这个物象的结构或形状在光影下的状态将另外的物象安排在其轮廓内，与其外形或光影吻合。图2—39将牛仔裤按人脸拉扯后，再利用光影形成逼真的效果。

在生活中，有很多仿形的现象：天空中慢慢变幻的云朵，一会儿像蘑菇，一会儿像兔子……只要我们留心观察，不难发现在自然界中充满了仿形的魅力。

仿形图形分单种物体仿形和多种物体仿形。（图2—40、图2—41）

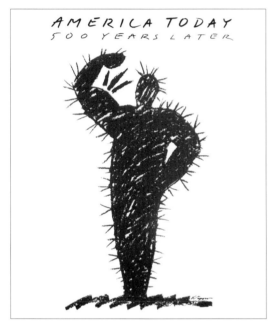

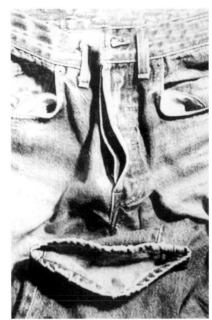

图2—38　　　　　　　　　　　　　　　　　　图2—39

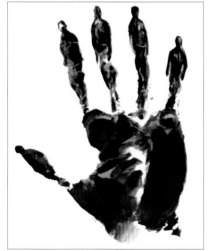

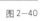

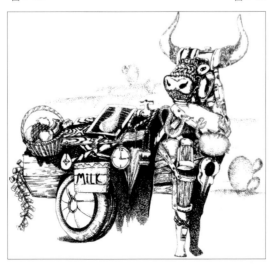

图2—40　　　　　　　　　　　　　　　　　　图2—41

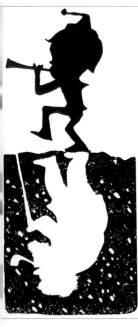

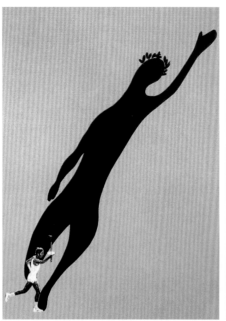

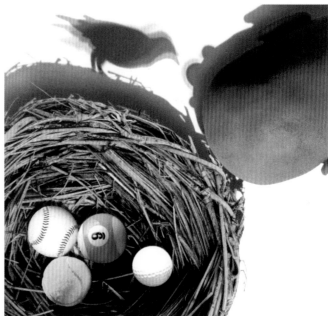

图 2—42

图 2—43

图 2—44

Directed by Claude Berri with Michel Simon and Alain Cohen · A Cinema V presentation

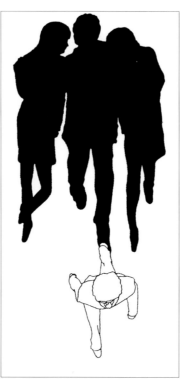

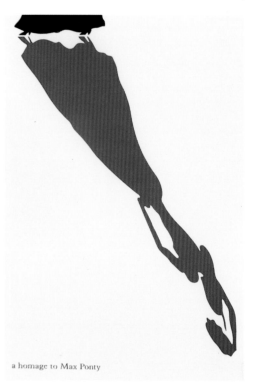

a homage to Max Ponty

图 2—45

图 2—46

图 2—47

## 三、异影图形

在我们生活的世界里，任何事物有光就有影，影的存在是以光为支持，光和影互为依存，影子随光的变化而变化。异影图形是改变物体的影子形象而构成的特殊视觉形象，这比单纯的投影更加新颖。该手法比较含蓄，表现的影像很自然，仔细研究会发现其中的奥妙（图2－42）。异影图形不是展现物体在光作用下的正常影子状态，而是利用影子做"文章"，主动寻找新的创意点，这种手法在视觉上保留了整体性。异影图形利用影子的变化与客观真实体产生对比，既突出了主体形象，又赋予了主体形象更为深刻的含义。在异影图形中，由于影子的细节少，图形简洁，色调暗淡，容易表现图形的神秘感，有时影子才是图形表现之重点。在图2－43中，实体运动员隐含在头戴橄榄枝、挥手致意的巨人影像中，表达全世界人民对未来和平的期望。在构形过程中，在形与影的关系上发挥联想，运用异影的手法，把不同空间的不同物体巧妙地结合在一起，形成现实与虚幻的奇异世界。（图2－44至图2－47）

## 四、投影图形

投影图形是将一幅图形的形象或表面图像投到另一物体表面上，

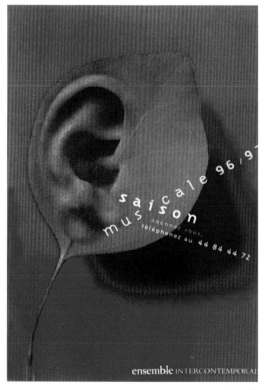

图2－48

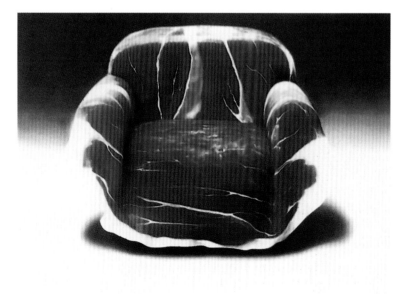

图2－49

图2-50

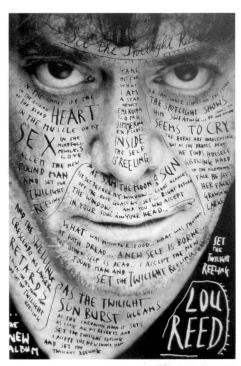

图2-52

图2-51

改换了其本来"面目",两种物象结合后,传达出一定的内涵。图2-48是将整个图形形象投到另一物象上;图2-49是将一物的材质表面肌理纹样投到另一物的表面,并替换了另一物的表面材质,而这种材质的改变使原本平淡的图形显现出强烈的视觉魅力,丰富了图形的含义,加强了对主题的表达。(图2-50至图2-52)

## 五、共生图形

在概述部分提到过共生图形,这一图形形式在中国古代的民间艺术中就出现了。共生图形是指几个图形之间存在形态共用的关系,一个图形或形状成为另一图形或形状存在的条件,当一方失去时,另一方也无法存在。(图2-53)

共生图形有两种共用方式:一是正形与负形的共生。这是利用轮廓线的共用而将正负形紧密组合到一起,正负形互借互生,两个形共用一条线(图2-54、图2-55);二是正形与正形的共生。一物的部分形象同时构成另一物的部分形象,形成巧妙的整体,两个形共用一个面(图2-56、图2-57)。

图2-53

图 2—54

图 2—55

图 2—56

图 2—57

共生图形是多形共用组合图形，减去了重复的图形要素，使之得到最大化的精简，但并没有破坏每个形象的完整性。共生图形属于"你中有我，我中有你"的图形，充满着诡秘感、梦幻感，也有一种游戏的趣味。因此现在很多图形游戏都采用了这一手法，寻找图形，锻炼观者的观察力。

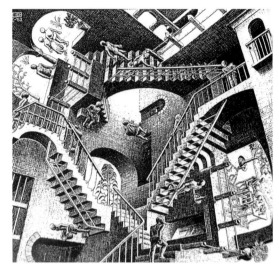

图2-58

## 六、矛盾空间

在矛盾空间的图形中同时存在两个或两个以上的视点的空间组合，这种物象空间在现实生活中是不存在的，是荒诞的。20世纪初的荷兰艺术家埃舍尔一生创造了众多的矛盾图形，在作品《相对论》中（图2-58），人沿楼梯由下往上行进，经过几个转折点，又从上面回到原出发点；按照开始的规律肯定是一直往上走，可图中楼梯方向发生转变，完全没有固定的方向，呈现令人迷惑的矛盾感。

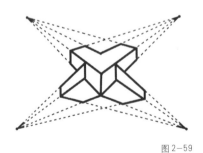

图2-59

图2-61

图2-60

图2-62

图2-59展示的是矛盾空间的构成技巧，将两个不同视点的立体形以同一个面紧密组合到一起，以此构成视觉上矛盾的空间结构，一会儿俯视，一会儿仰视，但整体的共存关系又天衣无缝。因此矛盾图形展现出空间的迷幻效果，从而调动了观者的好奇心（图2-60）。矛盾空间由于其不可捉摸性又被称为图形中的魔术。日本的福田繁雄是活跃于20世纪后半叶的一位著名设计师，他熟练运用矛盾空间手法，创作出一批构思与表现完美结合的经典作品（图2-61、图2-62）。

虽然现在利用矛盾空间创作的图形很少，这种手法已渐渐远离人们的视线，但它的出现曾经丰富了图形创意的手法，通过对它的训练能够锻炼人的设计思维能力。

## 七、时空连接

图2-63中一个人被另一个人从另一空间甩到这一空间，一个画面中呈现两种不同时空的多重切换的空间组合。这就是时空连接，其中有二维空间与三维空间的切换，也有三维空间与三维空间的切换。在两个维度空间中，必须先有一个符合正常视觉感的物体或场景，然后在其中某一局部完成空间的延伸，空间与空间之间延伸一般要设计一个新图形，从而明确表达空间的连接（图2-64至图2-66）。时空连接产生维度空间上的混乱，给人以不可思议的迷惘，使本来不可能出现的世界组合

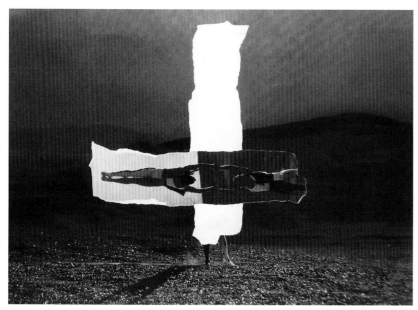

图2-63

图2-64

到同一画面中，产生趣味无穷的视觉效果。

### 八、散集图形

　　把一切主题所需要的图形元素在二维中展现出来，每一个元素在画面中处于同等重要的位置，不严格划分画面的主次关系，这就是散集图形。这种构成方式有点像中国画中"散点透视"的布局。散集图形的特点为信息元素非常多，没有主次，适合烘托主题气氛，也适合表现描述性的内容。图 2–67 是一家艺术画廊的邀请卡，将各种线条、色块、图形、文字等一一罗列在画面上，精致地描述艺术的氛围。(图 2–68 至图 2–71)

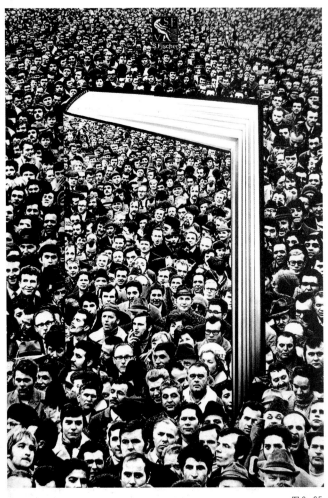

图 2–65　　　　　　　　　　　　　　　　　　　　　　　　図 2–66

图 2-67

图 2-68

图 2-69

图 2-70

图 2-71

### 九、增值图形

增值图形是将物形或其中一部分进行重复增加，体现对图形中某一要素的强调，使之成为表达的重点和视觉上的主角。在中国佛教艺术中的千手观音形象就是一种增值图形，观音的手臂很多，而每只手里都有一件法宝，以此体现千手观音的法力无边（图2-72）。在增值图形中，有时图形局部数量的增加和并置，使相同形连续产生幻影，促使图形产生动感（图2-73、图2-74）。此外，增值图形的大量重复产生量的心理惊异和视觉冲撞，从而使观者过目不忘，留下深刻的印象（图2-75）。

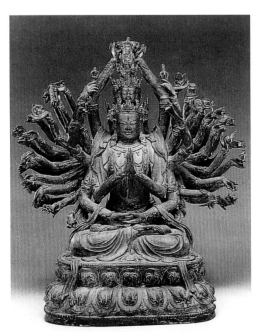

图2-72

图2-73

图2-74

图2-75

## 十、　特异图形

图形中的特异是指在相同、近似的元素中置入一小部分差异的元素，有意制造对规律单调感的突破，使图形产生动感和趣味性。

在特异图形中，改变的部分往往是视觉的焦点，也是创意表达的重心。变异的部分可以是大小的特异、形状的特异、色彩的特异等。变异的部分对于整体来说应当是较小的部分。只有这样才能有自然界中"万绿丛中一点红"、"鹤立鸡群"的衬托效果；而当分量对比小了，就容易平均而导致视觉刺激度降低。（图2-76至图2-79）

特异的图形在平面设计中占有重要的位置，很容易激起人们的心理反应，正如突变所产生的异常现象，给视觉带来振奋、震惊、刺激等影响。

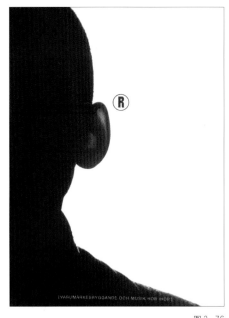

图2-76

图2-77

图2-78

图2-79

### 十一、密集图形

密集图形中，画面的众多元素按一定的基本形在画面中的某一地方集中起来，而在其他地方疏散，但集与散、虚与实之间常有渐渐移动的现象（图2-80、图2-81）。密集图形是一种比较自由的构成形式，各个元素可以是相同的，也可以是形态差异很大的，只要画面中有疏密的力量变化即可。密集的中心可以是实形的形式（图2-82），也可以是负形的形式（图2-83）。

图2-80

图2-81

图2-82

图2-83

## 十二、渐变图形

渐变图形中，画面上的图形或骨格逐渐地、有规律地循序变动，产生节奏、韵律、空间、层次感。渐变有形状渐变、大小渐变、方向渐变、位置渐变、色彩渐变等。渐变的表现可以是用单一形象的渐变进行（图2—84至图2—87），也可以由正负形的渐变构成相互转换来表现。渐变如水中的涟漪由小变大，是一种柔和的运动（图2—88）。

图2—85

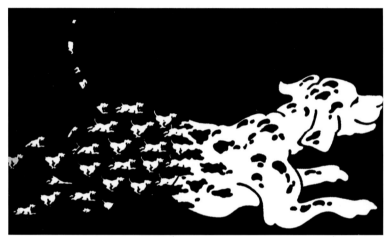

图2—84

图2—86

图2—87

图2—88

图 2-89

图 2-90

### 十三、分解图形

分解图形是指将一个完整的图形进行有意识的分解，然后运用抛弃、移动、重组的方法，得到新形态的构形手段，于是产生一种残像、错乱的图形效果。分解图形是将正常状态下的物形最后演变成非常态，目的就是传达一种新奇的观念和视觉效果。(图 2-89 至图 2-93)

作业一：同构练习。

作业要求：设计若干个草案，从中选出 1 幅做成正稿。

作业提示：要善于发现有相似点

图 2-91

图 2-92

图 2-93

的不同事物，注意不同元素的组合要自然、生动，并能表达一定的思想内涵。

作业二：以人与人、物与物、人与物结合做正负图形练习。

作业要求：完成10幅草案。

作业提示：正负图形表达要简洁，两者交界处的处理要巧妙，结合要自然。

作业三：通过改变真实环境中某事物的影子形象而产生特定的寓意。

作业要求：完成10幅草图，选1幅画成正稿，作业尺寸为20cm×20cm。

作业提示：影子要求简洁概括，在视觉上不破坏整体关系。

1.影子的位置可以自由展开，不一定非要与主体连接。

2.影子与主体不一定要一样大小，可以反差很大。

3.影子与主体的结合，可以有一定的故事性、趣味性。

## 第三节　图形的创意"外衣"——表现风格

■ 训练内容：同一主题多种表现风格的训练。

■ 训练目的：了解风格的概念，理解图形的表现方式，掌握现代图形的风格特征。

■ 训练要求：以正稿的形式展现图形效果，电脑与手绘形式相结合。

风格是指在艺术区别系统中，由独特的内容与形式相统一，艺术家在自己的创作实践中表现出来的艺术特色。风格是具体的，是对存在着的艺术品特征的描述，凌驾于作品或设计的各个部分之上的风格是不存在的。

如今在多元化的图形表现方式中，具象图形与抽象图形之间的界定已经渐渐模糊。为人们所熟悉的图形往往很难引起人们注意，但这些图形在经过设计师的创意组合后，形成新的图形语言，重新具有了感染力。图形语言的表现是将多种信息语言归纳综合为一种象征性的视觉效果。在现代社会的文明进程中，电脑、数码相机、扫描仪等新技术手段的融入，使图形语言更加丰富，现代图形语言是朝着多元化与多思维共存的方向发展着的。

### 一、写实风格

写实的风格是直接运用图形元素，通过合理的布局直观地展现在受众面前，

图 2-94

做到寻常中的不寻常，引起视觉的新鲜感。写实风格图形的特点是直观、生动地再现生活中的事物，拉近与受众的距离。在表现形式上，多选取独特的视角。当然元素的选择是具象的，但元素如何通过创意呈现出独特的表现形式，需要我们在设计学习过程中不断体会。如图 2-94 为靳埭强设计的"2008 奥运会"海报，其运用了中国传统书法艺术这样具有民族特色的文字元素进行创作，将运动员不同的运动姿态融合到中国文字的形态中。这种再创造的新图形既体现了民族特色，也具有现代感，让世界在了解"奥运"精神的同时也了解到中国传统的书法艺术所展现出的特殊魅力。写实风格的图形表现注意不能一味模仿传统表现形式，应在对元素特性的认识和了解的基础上，合理地运用写实风格的图形。写实风格的图形更贴近生活、贴近大众，唤起受众的情感。(图 2-95 至图 2-97)

图 2-95

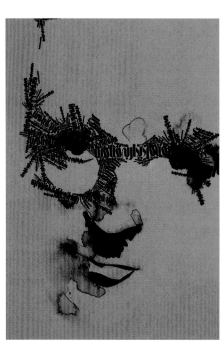

图 2-96

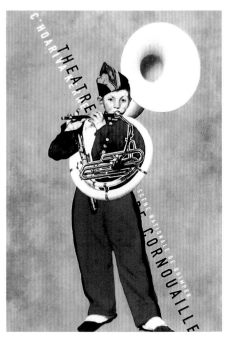

图 2-97

## 二、装饰风格

装饰风格是打破了常规观念，通过加工处理，表现出多元化的图形风格。根据图形的主题，在看似毫无关系的形态之间寻求可以使它们产生关联因素——共性因素，然后利用设计特有的形式加以组合产生新的视觉效果。所采用的元素可以是具象的图形，也可以是抽象的图形，任何元素的使用都是为主题服务的。有的抽象图形是在具象图形的基础上略加夸张，当这些略加夸张的图形作为设计元素构成了画面的主体图形时，画面既能表现出设计作品的形式美感，又增添了画面的意境，传达出一种含蓄的美，可大大增强受众对作品的兴趣。（图 2−98 至图 2−102）

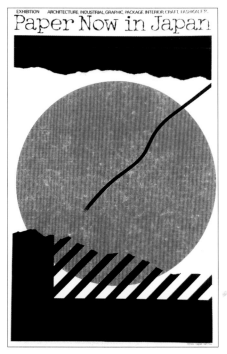

图 2−98

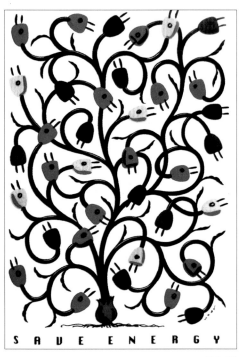

图 2−99

图 2−100

图2-101　　　　　　　　　　　　　　图2-102　　　　　　　　　　　　　　图2-103

### 三、漫画卡通风格

　　漫画卡通风格是运用漫画卡通的表现形式再现图形的风格。卡通是动画的意思，动画和漫画是一种文化的载体，是建立在文学作品的基础上创作出来的，漫画的主体性更强，画面要与内容相关联。把主题思想中的主体形象创作成更具体、更直观的视觉形象，使之直截了当地吸引观者的兴趣，画面的表现形式具有公众性。（图2-103至图2-107）

　　作　　业：同一主题不同风格的表现。

　　作业要求：在分析主题内涵的基础上，运用不同风格进行表现，强调主观感受，着重表现各类风格的特征。设计不同风格正稿各一张，电脑、手绘等手段不限。

　　作业提示：先要确定创意方案，再考虑用不同的手段去表现不同的风格。如一种写实的风格，也可以有不同的表现形式，如摄影、手绘或综合表现等。

图 2-104

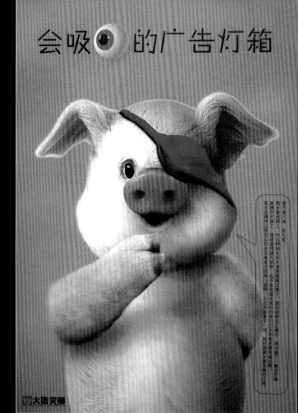

会吸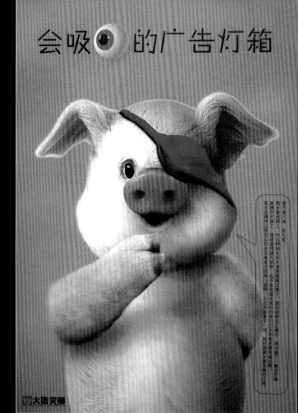的广告灯箱

图 2-105

JAPAN ECOLOGY POSTER IN WARSAW. PAX GALLERY. 9NOV~20NOV,1992.

图 2-106

La locura
de las
«vacas locas»

La Ciencia no ha establecido aún una
relación entre la carne contaminada
y el mal de Creutzfeldt-Jakob

图 2-107

## 第四节　发现"新大陆"——创意点的挖掘

### 一、提高观察力

创意设计产生于联想、想象和创意三者之间的相互作用之中，而观察是联想得以开展的前提，观察也是想象力得以驰骋和创意最终得以表达的基础。观察和看是不同的，我们平时所说的"看"往往只是走马观花，只看事物的表面，没有探究事物内在的细节、微小差异。细致地观察是指我们从不同的角度去深入了解事物，发现事物当中独特的"点"，并利用这"点"展开联想，为创意新图形做准备。而这种通过观察活动，获得全面、深入、正确地认识事物的能力，即观察力。观察力经过训练是可以提高的。增强观察力的方法有：

1. 学会多角度、多方位从事物的外部观察和了解。如要描述一本书的外形，通常出现在我们脑海中会是个立方体，而善于观察的设计师却能够从常人遗忘的角度发现同样立方体的书却具有其他的外"形"。如，打开的书从上下侧边看，书是由

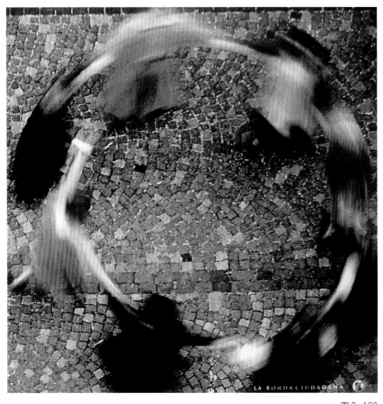

图2-108

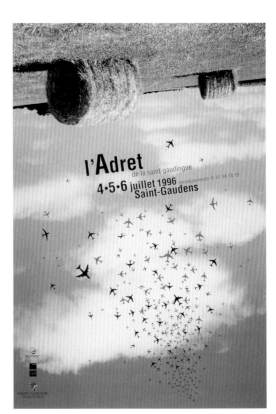

图2-109

两个弯曲的四边形连接的特别形，呈现舒张的状态，这可以引发新的联想：像展开翅膀的鸟儿，像表示胜利的"V"字，像树枝上的一对新叶，像连接河两岸的桥墩……而把书卷起来从上下侧面观看，书又呈"O"形。不同视角偶然得到的图形常会启发我们设计出独特的图形。图2-108用手拉手的人圈做图形，该图采用从顶部的视角，比正常平视角度更有个性。图2-109整张图片采用倒过来的视角，调动了观者的好奇心。

2.学会深入事物内部进行观察和了解。从外表看西瓜有翠绿花纹，切开西瓜，里面却呈现出鲜红果肉和黑子点缀的反差图像；洋葱头切开后，截面有层层扩散的水滴纹理，非常生动。如果没有对内部的深入观察，我们不会发现事物的另一番景象，而这些有益的探索可能会引发出让人拍案叫绝的好创意。图2-110豆荚里的豆子成为作者创意的主角，平凡的事物有了生动的表现；图2-111中的形象很少有人知道是大脑俯视的效果，该图形创意的表现就来源于作者对事物内部的了解和记忆。

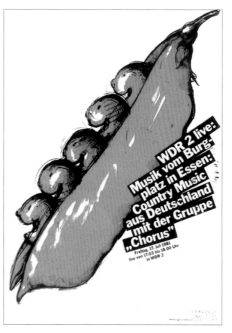

图1-110

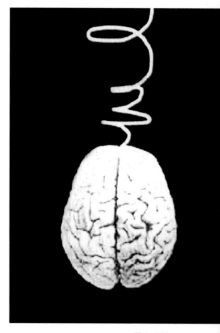

图1-111

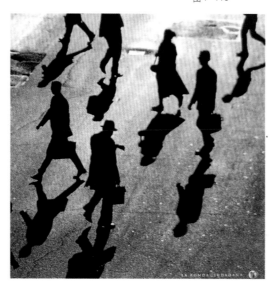

图2-112

图2-113

3.学会从不同距离观察事物，寻找新的"创意点"。从高空看长城像一条长龙蜿蜒起伏在崇山峻岭之间；而登上长城烽火台，看到的是另一番景象。图2-112忽略人物的表面细节，通过远景的简洁影像，重点表现人们匆匆而过的神态。图2-113只表现人物的局部，充满丰富的细节，眼睛的特写呈现出一种神秘的景观。

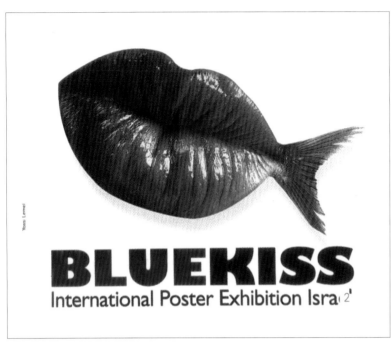

图2-114

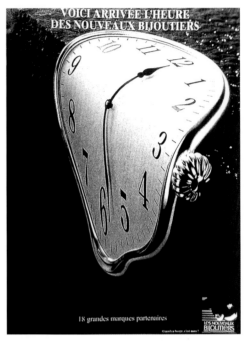

图2-115

## 二、 突破固有思维定势

在现实生活中，许多约定俗成的规则束缚了人们的思维，这也是不能进行创新的最主要障碍。而创造性思维是运用新颖独特的点进行图形想象的思维活动，它要借助非逻辑思维来突破固有思维的定势。固有思维是一种思维惯性，人们解决矛盾、处理问题时总是从一贯的思维模式出发，遵循以往的经验和办法，在不知不觉中重复着。突破固有思维定势能够产生创意，但是改变并不是容易的事。在很多人的眼里，西瓜就是西瓜，不可能想到其他的东西，视角就这样凝固着，没有办法改变。为了增强对固有思维的突破，除了进行一系列的思维训练，还可以对单一物体进行设疑，要看到事物的多面性和多可能性。比如当看到铅笔这一图形时，固有的思维认为它是由木质的外形和铅芯组成的一个实实在在的物体。我们由这样的铅笔来创意图形，应先给自己一个疑问——它可能并不具备原本的实质，也许是由一根铁丝或其他材质构成的铅笔外形，创意的图形慢慢浮现出来。

思维定势是创新的天敌，思维创新的过程就是向规则挑战，破除和超越固有思维的过程。图2-114酷酷的蓝嘴唇呈现出鱼形。图2-115突破常规状态下事物的材质属性：通常钟的材质是硬的，为什么就不能是软的呢？天空充满气体，为什么不是液体的呢？

# 第三章　图形创意的"实战"应用

## 第一节　图形的"触角"在二维空间中的延伸

- 训练内容：结合二维设计进行实战训练。
- 训练目的：了解二维设计中的图形，掌握图形在二维设计中的表现形式。
- 训练要求：反复进行训练。

图形以其独特的表达方式被广泛地应用于艺术设计各个领域，特别在二维设计中的应用更显示出其重要意义，因此图形与各类设计有着内在的联系。图形语言的掌握直接影响着不同的设计领域。

### 一、图形创意在标志设计中的应用

标志是用精炼的文字或图形组成具有象征性、能被广泛认知并传播的符号。标志被看作一种符号语言，有其特定的信息、内涵、功能。在标志设计中运用的图形语言应尽量使用世界通用的共识性符号，能让受众清晰地理解，才能起到标志作用，引起受众共鸣，从而起到宣传与推广作用。（图 3-1、图 3-2）

标志设计常常具有民族特色，体现出传统与时尚的融合，将传统艺术的精神内涵融入现代标志设计中。图 3-3 为 2008 年北京奥运会标志"舞动的北京"，标志吸收中国艺术中的印章形式，图形采用具有典型中国文化特点的书法线条，表现出跃动的人物造型，同时也构成北京的"京"字，用简洁的线条展现生动的形象，把中国传统艺术文化与现代奥林匹克精神很好地结合在一起。（图 3-3、图 3-4）

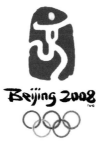
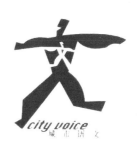

图 3-1　　　　　　　图 3-2　　　　　　　图 3-3　　　　　　　图 3-4

## 二、 图形创意在广告设计中的应用

图形是广告设计作品中敏感和备受注目的视觉中心，优秀的广告作品都以自己独特的图形语言准确又清晰地表达设计的主题。广告创意表现的成与败很大程度上取决于广告作品中的图形表现。广告设计作品中的图形起到直观地展现产品的作用，激发消费者的情绪，所以图形的直观性以及多元的视觉表现力不仅能有效地传达信息，同时给予受众视觉上的享受。(图3-5至图3-10)

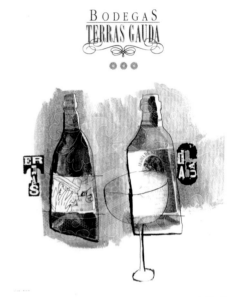

图3-5

图3-6

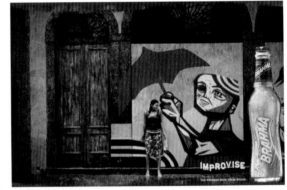

图3-7

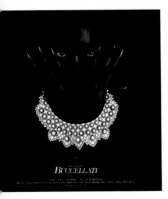

图3-9

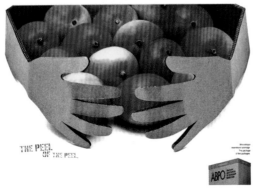

图3-8

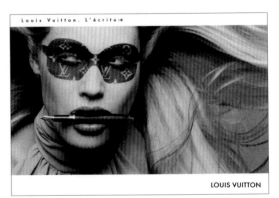

图3-10

### 三、 图形创意在书籍装帧设计中的应用

书籍装帧设计不仅包括封面、环衬、扉页、附文、内文的版式设计，还有装帧材料以及印刷制作工艺设计，是一种综合性的全面设计。图形语言是书籍设计中的重要视觉形式，图形语言的选择以及新的表现手法的融入直接影响到书籍的整体设计。封面的图形语言尤为重要，封面的设计要求所选用的图形对读者具有强烈的感染力，以个性化的视觉效果吸引读者的注意。

图形是一种特定的信息传达方式。它对所需传达的信息不是进行简单的呈现，而是对传达的信息进行加工和提炼的再次创造，并对所运用的视觉元素进行有益的选择。书籍设计利用图形在视觉传达方面的直观性、有效性、生动性和丰富的表现力将书籍的内容和信息传达给读者，因此图形是现代书籍设计中传递信息的重要途径。(图 3—11 至图 3—16)

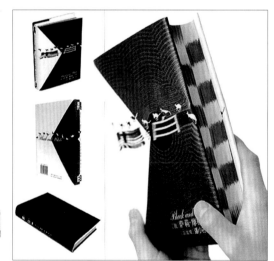

图 3—11　　　　　　　　　　　　　　　　　　　　　　　图 3—12

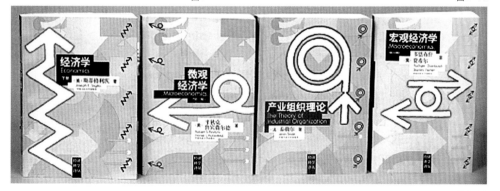

图 3—13

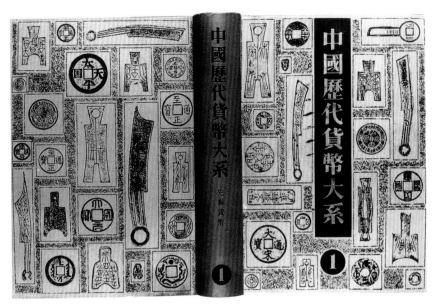

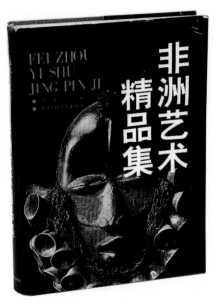

图 3—14

图 3—15

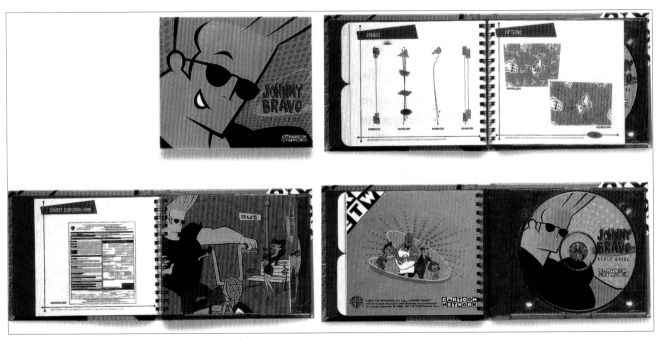

图 3—16

## 四、 图形创意在包装设计中的应用

　　包装设计是指将包装造型、装潢设计以及结构设计有机统一的活动。包装的造型设计可以看着是图形的表现，通过创意思维，改变受众对传统包装的观念，增强消费者对商品的了解，满足消费者对文化、审美方面的需求。图形的视觉效果直接关系到包装的整体风格和产品的特性，消费者可以直接从图形中获取产品的相关信息，同时也满足了消费者对文化品位的追求。(图3—17 至图3—20)

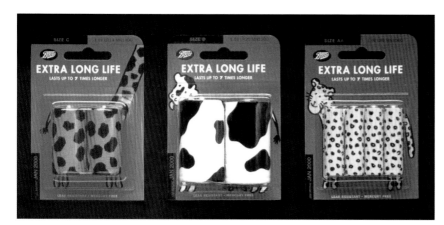

图3—17

图3—18

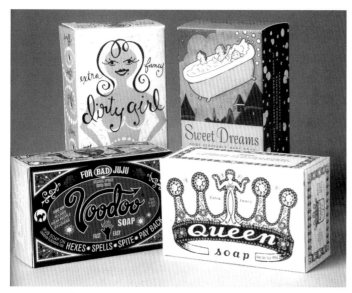

图3—19

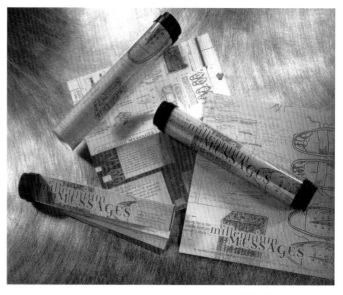

图2—20

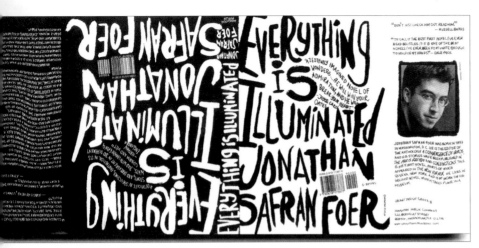

图 3-21　　　　　　　　　　　　　　　　　　　　　　　　　　　　　　　图 3-22

## 五、图形创意在字体设计中的应用

　　随着社会的发展，科技的革新，传统的、单纯的语言文字的传播受到了以图形为中心的求新求变的审美需求的冲击，以全新的视角来审视文字，用艺术的手段处理文字，产生独特的视觉印象是现代字体设计的趋势。图形创意在字体设计中的表现正是符合这个要求，图形在字体设计中的应用是借用"文字"特有的形

图 3-23　　　　　　　　　　　　　　　　　　　　　　　　　　　　　　　图 3-24

态形成一种图形化的视觉语言，从而产生出文字自身的审美意识。文字图形化设计成为文字艺术性表达的具体体现，即是以文字形态作为元素进行的构成设计。(图3-21至图3-24)

## 六、图形创意在网页设计中的应用

　　网络已成为我们获取信息的重要途径，网页是网站的基本元素。网页设计是指运用平面基本元素进行合理的布局，图形作为网页设计中的重要视觉元素，常常体现各网站不同类型和风格。在网页设计中占较大面积的图形容易形成视觉焦点，感染力强，常用来突出表现的内容；较小图形显得简洁而精致，常用来穿插在文字中，有点缀和呼应页面主题的作用。图形表现手法是多元化的，通常通过夸张、变形等表现方法彰显出强烈的个性，使网页变得更加显眼，容易拉近用户与网站之间的距离。在网页的版式设计中同样要恰当地运用变化与统一的规律，处理好图形与其他元素之间的关系，合理地用统一的方式来布局，使页面版式具有条理性，达到最佳的视觉效果。(图3-25、图3-26)

图3-25

图3-26

　　作　　业：结合课程为社会某主题大赛进行创作。

　　作业要求：设计若干个方案，从中选出一个优秀方案，画成正稿。

　　作业提示：如靳埭强设计奖2008全球华人大学生平面设计大赛的主题——"和谐"。先分析、理解主题，如"什么是和谐"、"通过什么图形来表现和谐"，通过设问式的多角度联想使认识得到进一步加强；再进行创意表述，风格确定，制作完毕。(示范：图3-27至图3-31)

健康 ● 坚强 ● 活力 ● 生机

图 3－27

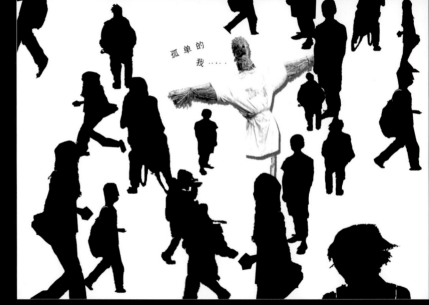

孤单的我……

图 3－28

共享和谐世界

图 3－29

洗

唰

唰

啦

请文明用语

图 3－30

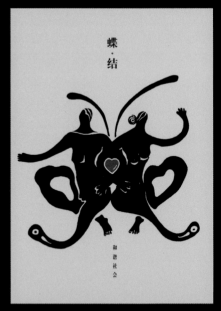

蝶·结

和谐社会

图 3－31

## 第二节　图形的"触角"在三维空间中的延伸

■ 训练内容：三维空间设计的创意训练。

■ 训练目的：使学生感受到图形创意在三维空间中的魅力，进一步领会图形创意课程的重要性；同时通过三维空间的训练，加强学生创意思维的延伸能力。

■ 训练要求：以草稿和正稿的形式进行训练。

　　如今人们的生活处处被设计包围着，设计不仅仅体现在书籍、标志、海报等二维空间中，也存在于我们生活环境的三维空间中。现在图形创意的〝触角〞已延伸到三维设计的各个门类之中。其具体的应用有：三维立体类广告设计、雕塑设计、展示设计、建筑设计、产品设计等等。由于经济的发展，人类需求已跨越实用需要的年代，而转向创造性的精神层面。下面我们看看图形在空间中的神奇创意和特点。

### 一、图形创意在三维广告设计中的应用

　　广告设计中的项目有宣传册页、杂志、报纸、海报设计等二维类纸面设计，也有户外广告牌、灯箱等立体广告设计。从某个角度来说，任何实体的设计面都是二维设计，只不过这种二维设计结合了特定的立体空间形态，促使广告设计由平面图形向着立体空间延伸并进行创意发展。

　　手段一：巧妙结合空间中的特殊形态〝做文章〞，使三维形态成为二维图形中的一部分。图3－32为伯克纳鼻炎药广告图片，广告把平面图形与室内的通风口结合在一起，这种巧妙的联系使空间中的实体形态也成为设计的一部分，

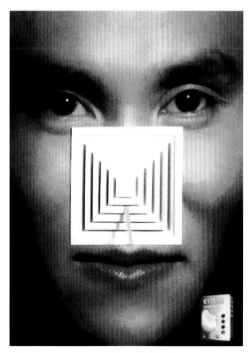

图3－32

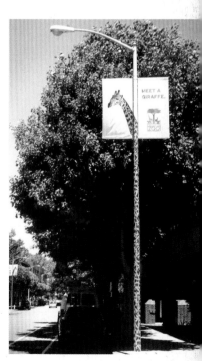

图3－33

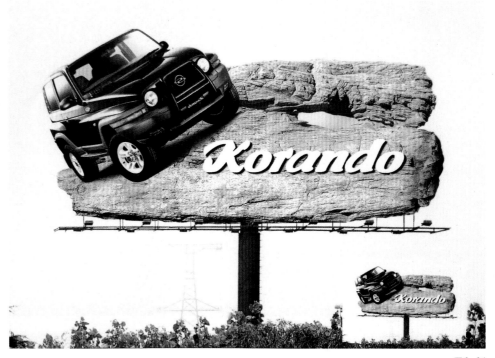

图3-34

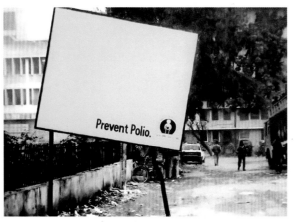

图3-35

点明该药作用。(图3-33)

手段二：改变广告载体的常规形态，与广告主题内容相关联，使广告内容与形式更好地结合在一起，加强广告的信息传递效果，超越单纯平面广告的视觉力量。(图3-34、图3-35)

手段三：在单纯平面广告基础上，促使部分平面图形立体化，在自然光的照射下，呈现真实的形态，拉近广告与人们的距离，并以一种新的广告形式增强观众对广告的注意度。(图3-36、图3-37)

手段四：利用广告情节和观者的参与，促使创意的产生并使广告受众获得对主题的深入理解。(图3-38至3-40)

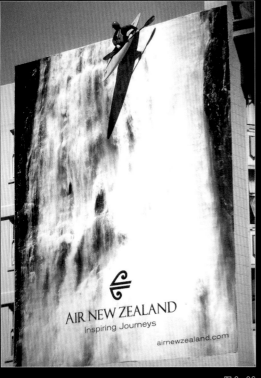

图 3—36

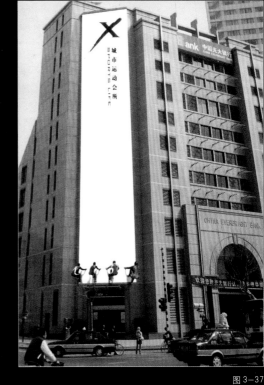

图 3—37

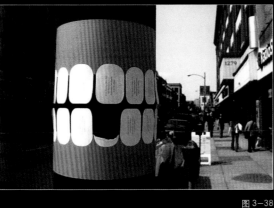

图 3—38

图 3—40

图 3—39

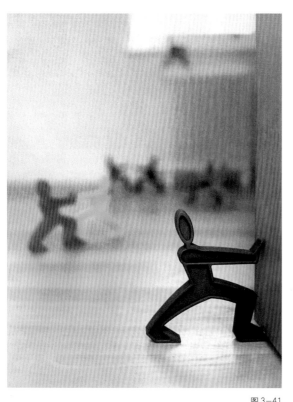

图3-41

## 二、图形创意在产品设计中的应用

产品设计是一个将人的某种目的和需求转化为一个具体的物理形式的过程，通过具体的载体，以美好的形式表现出来的一种创造性活动过程。在我们的生活中每天要接触许许多多的产品，大到家具、汽车、飞机，小到牙刷、火柴等，这些日常的东西日复一日、年复一年在与我们相处中满足我们的使用要求，我们通过各种好玩、有趣的产品设计为我们的生活增添更多的色彩和情趣。

图3-41中大力士门挡不再是传统冷冰冰的金属门吸形象，通过奋力挡门的场景，制造一种幽默的生活情绪，让疲惫回家的你为之哈哈一笑。（图3-42至图3-44）

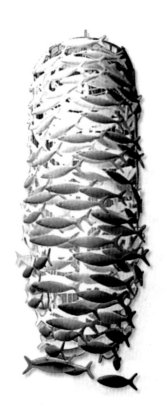

图3-42                 图3-43                 图3-44

### 三、图形创意在雕塑设计中的运用

　　雕塑设计是一种公共艺术，它促使了都市建设的繁荣和环境的美化。现代雕塑设计打破传统写实造型的单一模式，向更多、更广的表现模式上发展。现代雕塑与公共环境及周围景观的紧密关系，结合娱乐休闲和实用功能，增强了公众的参与意识，从而拉近与人的距离。

　　图3-45中一只蹲在拐角的狗好象要把它的头伸进墙里，令人联想到它正试图穿墙而入，好奇地想参与到另一侧教室的教学中。公共艺术作品不再孤立，而与所处建筑本身产生了联系。（图3-46至图3-48）

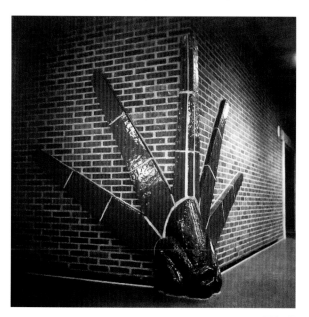

图3-45

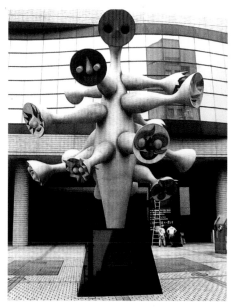

图3-46

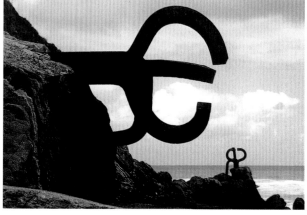

图3-47

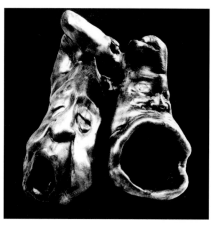

图3-48

### 四、图形创意在建筑设计中的应用

随着经济的发展和社会的进步，在建筑设计中满足基本的生存需求已经不再是人们的唯一要求，建筑原则三要素"坚固、实用、美观"中的美观得到空前的强调，通过建筑外观促进我们的美好联想，满足我们提高生活质量的精神需求。

图3-49"鸟巢"是2008年北京奥运会主体育场，形态如同孕育生命的"巢"，它更像一个摇篮，寄托着人类对未来的希望。设计者坦率地把结构暴露在外，因而自然形成了建筑的外观。

图3-50悉尼歌剧院远观像巨大的白色贝壳群，又像海上的一艘艘帆船，在蓝天、碧海、绿树的衬映下，婀娜多姿，轻盈皎洁。这座建筑已被视为悉尼市的标志。

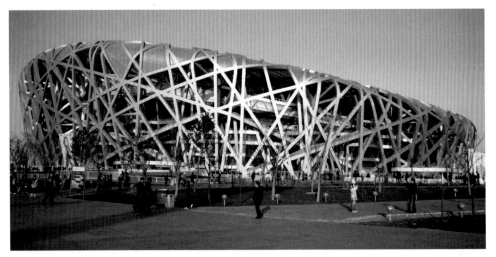

图3-49

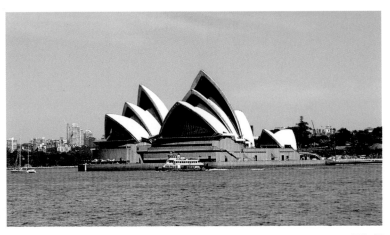

图3-50

### 五、图形创意在其他项目设计中的应用

艺术设计的项目还有很多，如展示设计、陶艺设计、纤维艺术、装置设计、首饰设计等。虽然名称、内容、形式不尽相同，但其围绕的问题中心是相同的：那就是如何运用有效的创意将设计的内容以独特的形式展现出来，从而获得更多的关注。其中它们的创意思维方法和模式是相同的，我们可以将图形创意设计原理运用到所有的设计之中。(图3-51至图3-57)

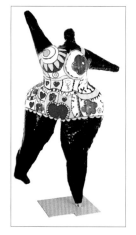

图3-51

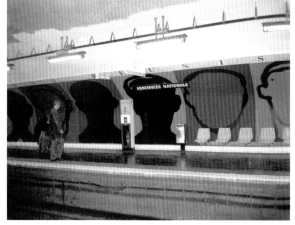

图3-52

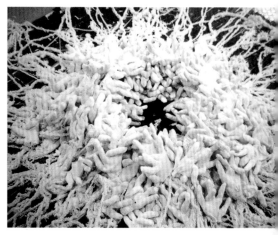

图3-53

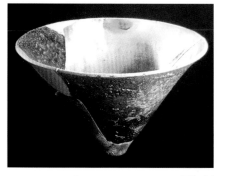

图3-54

图3-55

图3-56

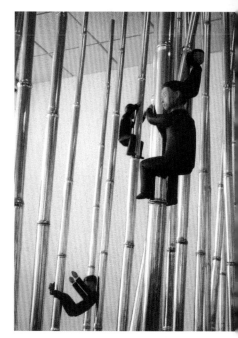

图3-57

作　　业：以 CD 为原型结合空间结构进行设计。

作业要求：设计若干套方案，从中挑选 4 套以正稿的形式呈现，手绘、电脑的方法不限。

作业提示：CD 面上的图形设计须考虑外形结构——CD 的孔洞结构，让它成为设计中的元素，体现平面与三维的创意结合。（示范：图 3-58）

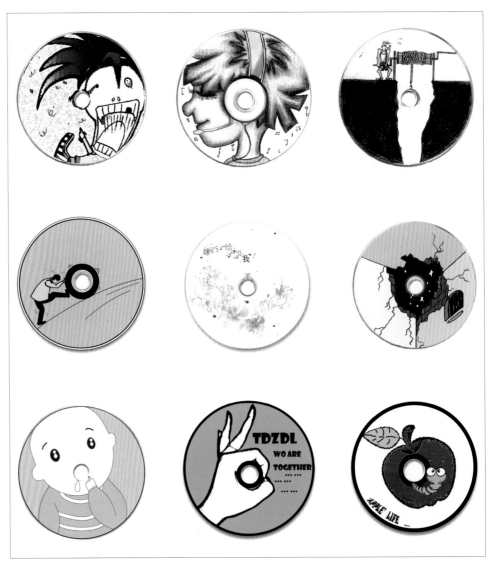

图 3-58

# 第四章　作品欣赏

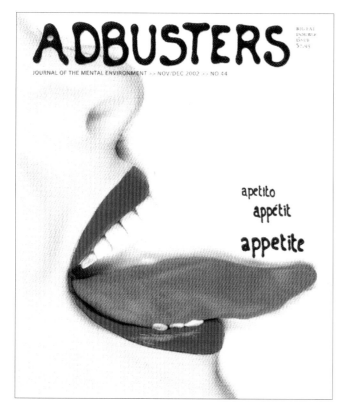

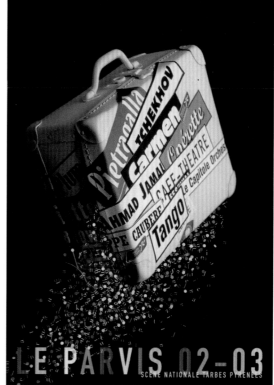

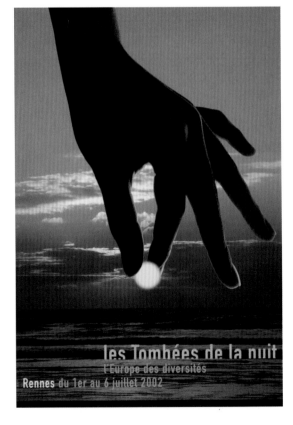

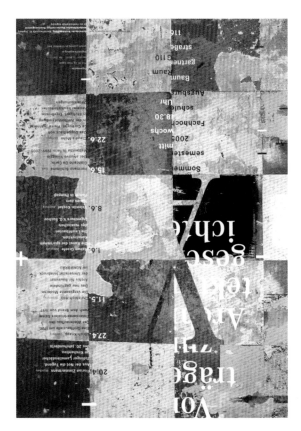

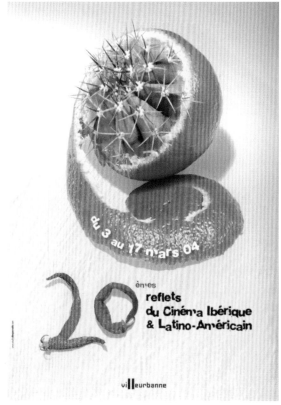

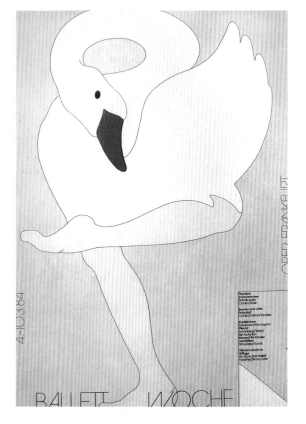

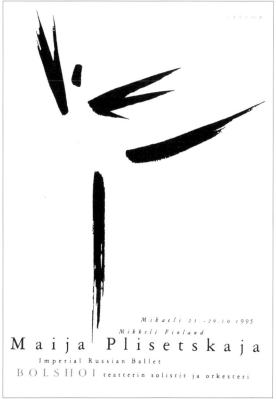

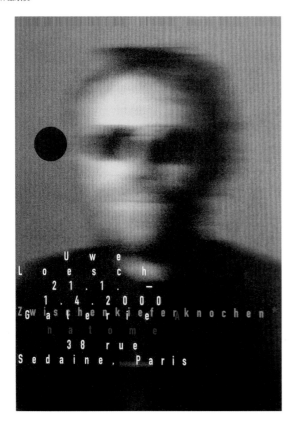

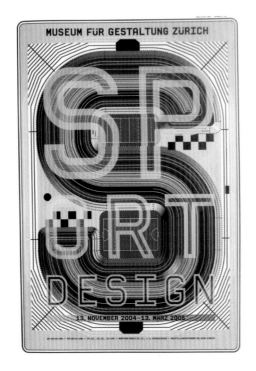

**Dubravka Rakoci**

**Contrepoint**

deux artistes en résidence à CYPRES · *Ecole d'Art d'Aix-en-Provence*

**Goran Petercol**

**10 décembre 92 ••• 23 janvier 93**

Exposition à Lorette · Ateliers d'artistes de la ville de Marseille · 20, rue Saint-Antoine · 13002 Marseille

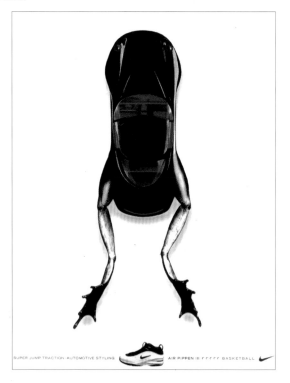

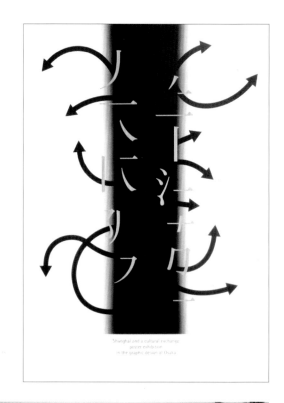

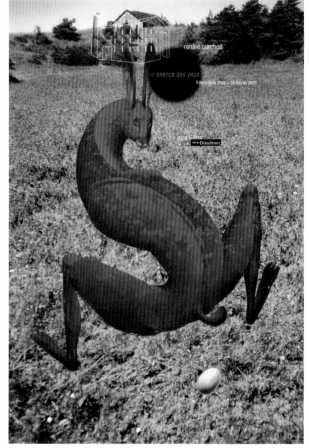

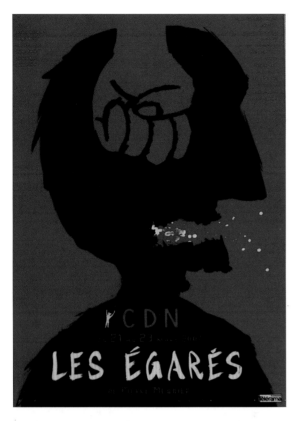

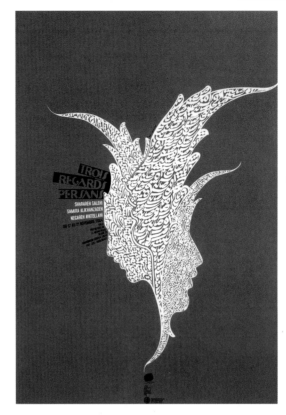

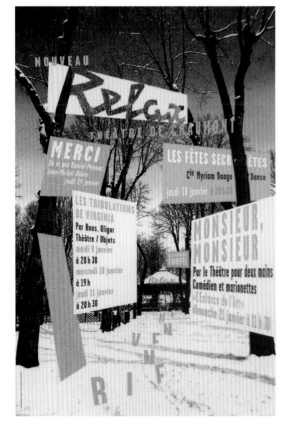

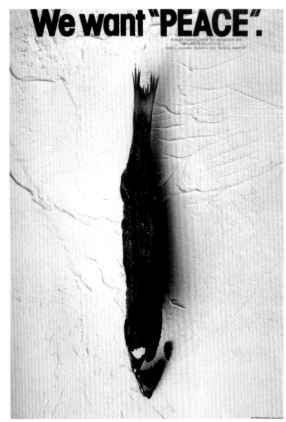

# 参考文献

| 《广告设计》 | 臧 勇 钱 珏 著 | 湖北美术出版社 | 2009 年 |
| 《法国平面设计经典》 | 王雪青 编著 | 上海画报出版社 | 2003 年 |
| 《视觉表述》 | 向海涛 编著 | 西南师范大学出版社 | 2007 年 |
| 《图形传真》 | 解 勇 姚 鲁 编著 | 辽宁美术出版社 | 2002 年 |
| 《广告创意》 | 原 博 编著 | 安徽美术出版社 | 2006 年 |
| 《设计，不安于室》 | 林桂岚 著 | 生活·读书·新知三联书店 | 2007 年 |
| 《装饰与图形》 | 詹文瑶 编著 | 重庆出版社 | 2003 年 |
| 《图形创意》 | 周 岳 编著 | 安徽美术出版社 | 2008 年 |
| 《胡思妙想》 | 蔡 涛 著 | 河北美术出版社 | 2004 年 |
| 《海报设计》 | 张 勤 编著 | 安徽美术出版社 | 2008 年 |
| 《包装设计》 | 张 勤 编著 | 安徽美术出版社 | 2008 年 |
| 《平面设计》 | 王 我 著 | 河北美术出版社 | 2001 年 |
| 《图式的睿智》 | 过宏雷 著 | 江苏美术出版社 | 2008 年 |
| 《图形创意基础》 | 江 明 著 | 上海人民美术出版社 | 2006 年 |
| 《图形设计教程》 | 袁由敏 编著 | 浙江人民美术出版社 | 2006 年 |
| 《图形创意与表现》 | 罗胜京 编著 | 重庆大学出版社 | 2009 年 |
| 《现代平面广告创意设计》 | 李 伟 编著 | 湖南人民出版社 | 2007 年 |

# 后 记

　　坚持职业教育"以服务为宗旨、以就业为导向"的办学方针，需要我们根据市场和社会需要，不断更新教学内容，改进教学方法，推进精品专业、精品课程和教材建设。

　　高等学校高职高专艺术设计类专业规划教材作为我省唯一一套针对高职高专艺术设计类专业的规划教材，从市场调研到组织编写，再到编辑出版，历时两年。在此期间，既有教育行政管理部门的关心与支持，也有全省30余所高职高专院校的积极响应；既有主编人员的整体规划、严格要求，也有编写人员的数易其稿、精益求精；既有出版社社委会领导的果断决策，也有出版社各个部门的密切配合……高职高专的教材建设作为实现我省职业教育大省建设规划的一项基础性工作，这其中凝集了众多人士的智慧和汗水。

　　《图形创意》是高等院校高职高专艺术设计类专业规划教材中的一册，由安徽艺术职业学院张勤担任主编，安徽新华学院人文艺术学院王维华担任副主编，安徽艺术职业学院刘娟凌参与了概述中的第二节、第四节、第二章中的第三节、第三章中的第一节内容的编写，疏梅参与图片的收集。

　　高等学校高职高专艺术设计类专业规划教材的编写是一次尝试，由于水平和能力的限制，书中不足之处在所难免。真诚希望老师们在使用本书的过程中，能将所遇到的问题及时反馈给我们，以使我们的教材不断完善。

　　向所有为本套教材的编写与出版付出辛勤劳动的人表示深深的敬意！

编　者

2010 年 8 月